제인 버킨

Attachments

Attachments

by Jane BIRKIN, Gabrielle CRAWFORD

제인 버킨
Attachments

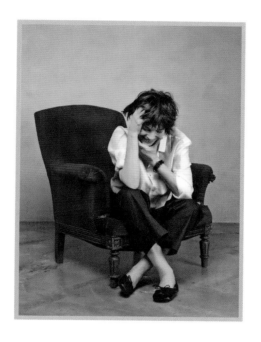

우정과 매혹의 순간들

제인 버킨·가브리엘 크로포드 지음 | 김미정 옮김

mu**j**intree
뮤진트리

이 책이 인쇄되던 날 우리 곁을 떠난 케이트에게

짓궂은 여자

올리비에 롤랭

(페미나상 수상 작가. 대표작으로 《수단 항구》가 있다-옮긴이)

이그만 산 비포장도로를 장갑차가 흔들거리며 통과하는 동안, 제인은 장갑차 지붕에 달린 손잡이를 꽉 잡고 있었다. 그녀의 눈은 청회색이었고, 적갈색 섞인 금발 머리칼이 바람에 흩날리고 있었다. 1995년 7월, 포위당한 사라예보로 가는 길에서 본 제인의 모습이었다. "우리는 탱크에서 알게 되었죠"라는 제인의 말은 여자들이 하는 과장 섞인 소리가 아니다. 무슨 얘기부터 할까, 그래. 제인과 그녀의 아버지부터 시작하자. 두 사람은 절대적인 사랑으로 맺어져 있다. 그녀의 아버지 생전에 내가 그를 알고 지냈더라면 좋았을 것이다. 사진으로 본 그는 홀쭉하고 키가 컸으며 등은 살짝 굽었고 가슴은 왜소했다. 검은 선글라스를 쓴 다소 냉소적인 인상의 매력적인 노신사였다. 제인은 가족에게 무척 헌신적인 사람이다. 브르타뉴 구석의 바람이 잘 통하는 별장 같은 집을 구입한 것도 그곳이 영국에서 가깝고 꽤 넓어서이기도 하지만, 젊은 시절의 그녀의 아버지가 달도 뜨지 않은 캄캄한 밤에 격추된 아군 비행사들의 시신을 끌어올리기 위해 조용히 닻을 내렸던 곳이 브르타뉴이기 때문이었다. 나는 그곳에 배를 타고 건너갈 때마다 항상 그를 생각했다. 고인에 대한 사랑이 그를 알지 못하는 사람에게까지 전해지는 것은 아름답고도 뜨거운 자기희생이 없으면 불가능하다. 제인 때문에 나는 만나본 적 없는 그녀의 아버지를 생각하며 애석한 기분에 잠겼다.

제인 그리고 브르타뉴의 레지스탕스 출신 노인들. 나는 제인이 그들에게 보내는 존경과 애정 그리고 충실한 마음을 본다. 그녀는 그들에게 관심을 기울인다. 제인은 사랑하는 이들에게 관심을 기울인다. 그녀는 무척 가볍고 경쾌한 사람이지만 경박함과는 반대편에 있다. 그녀는 신념을 굽히지 않은 이들, 겸손하면서도 불굴의 의지를 가진 이들, 부드러운 용기를 지닌 이들에게 아낌없는 감탄을 표현한다. 제인의 수첩에는 마수드 장군(아프가니스탄 북부동맹의 전 지도자로서 민족적 영웅으로 추앙받았다-옮긴이)의 사진이 끼워져 있다. 그녀는 아프가니스탄 판시르에 가길 원하고 있었는데, 결국엔 실행에 옮기리라는 걸 나는 알고 있다. 제인은 버마 독재군부에 맞선 비폭력주의의 상징 아웅산 수지를 존경한다. 2002년 5월 1일 노동절에 '제인-다르크'는 작은 국기를 손에 들고 국민들과 같은 현장에 있었다. 격렬하고도 전폭적인 그녀의 행동은 희망을 불러일으켰다. 그녀는 감정 면에서도 그렇지만 사회참여를 할 때도 실리를 챙기려 들거나 인색하게 구는 타입이 아니다. 경제적인 후원 역시 그러했다. 내 말이 너무 통속적으로 들린다 해도 어쩔 수 없다. 그녀처럼 돈에 관심 없는 사람을 본 적이 없다. 그녀처럼 열렬히 타인의 성공을 빌고, 그의 성공을 온전히 기뻐해주는 사람을 본 적이 없다.

그녀는 별난 구석이 있는 사람이다. 익살꾼이었다가 어릿광대가 되어 타인을 흉내 내는가 하면 마임을 하거나 근사한 이야기를 들려주는 이야기꾼이 되기도 한다. 그녀는 캐리커처 화가들처럼 예리한 관찰력을 가지고 있다. 순식간에 그림을 그려내거나 물건의 실제 모습을 포착하고, 어떤 이야기를 전하든 어김없이 좌중을 사로잡았다. 그녀보다 더 즐거운 분위기를 풍기는 사람이 있을까(실은 그녀만큼 쓸쓸한 분위기를 지닌 사람도 없지만). 제인은 반순응주의 그 자체이다. 그녀는

사람들을 존경하는 반면 사회적 통념이나 코드는 철저히 무시한다. 누가 무엇을 하는 사람인가 같은 명사 인명록·관습·에티켓에 대한 그녀의 무관심은 언제나 나를 놀라게 한다. 무관심이라는 단어는 적절하지 않은 것 같다. 그녀는 신경을 쓰지 않는다. 그게 전부다. 물론 실제로는 훨씬 기품이 있는 사람이다. 하지만 청바지와 티셔츠 차림으로 버킹검 궁에 간다 해도 아랑곳하지 않을 사람이다. 아니 에스파드리유(끈을 발목에 감게 되어 있는, 주로 해변에서 신는 민속적인 신발-옮긴이)를 신고, 서류뭉치들을 쑤셔 넣은 가방을 들고 기운 넘치는 영국산 불도그 도라(지금은 하늘나라로 가버려서 이것도 옛말이지만)의 목줄을 끌고 버킹검 궁에 간다 해도 신경 쓰지 않을 것이다. 권력과 명예는 조금도 제인의 흥미를 끌지 못한다. 반면 지성과 지식에 대해서는 열렬하다, 세상에 관심을 가지지 않으면 아무것도 발견할 수 없다고 생각하기 때문이다. 제인은 자신이 아무것도 알지 못한다는 것(이건 사실이 아니지만), 그 점을 흔쾌히 받아들이고 믿고 있는데, 이것이야말로 철학의 시작이다.

내가 그녀에게 붙여준 이름은 '말린(maline. 짓궂은 여자라는 의미-옮긴이)'이다. 제인이 실제로 그렇기 때문이다. (그렇다. 랭보의 시 〈짓궂은 여자La Maline〉의 주인공처럼 제인은 늘 은밀하게 말을 건다. 랭보의 시 구절처럼 "제 뺨이 차가워졌어요"라고. 물론 의학적으로 심각한 영향을 미친다는 '악성(maligne. maline과 동음이의어-옮긴이)'의 의미는 아니다.) 말린은 내 배의 이름이기도 하다. 나는 그 배를 타고 프랑스와 영국을 오갔다. 제인은 감탄하는 걸 좋아하는데, 이 점이야말로 그녀가 위대한 영혼의 소유자라는 증거이다. 몇몇 이들에게 제인이 보내는 충실한 태도는 믿을 수 없을 정도로 헌신적이다. 그들(앞서 이야기했지만 여기서도 다시 한 번 말해둔다), 즉 아버지와 세르주 갱스부르, 딸들과 여왕처럼 기품 있던 어머니 주디, 그리고 여기 언급하지 않은 몇몇 이들을 제인은 책임지고 돌보며 결코 잊는 법이 없다. 제인을 보면 나는 언제나 아폴리네르의 시 〈사랑받지 못한 남자의 노래Chanson du mal-aimé〉의 구절들이 떠오른다. "집 지키는 개가 주인에게/담쟁이덩굴이 나무줄기에/술 취한 독실한 도둑들인 자포로제 코사크 기병들이/대초원과 십계명에게 충실하듯이/나는 충실하다". "반쯤 안개가 내린 런던의 어느 저녁"의 코사크 기병 제인, 불한당 제인.
제인과 바다소들. 그녀는 여느 사람들(나를 포함하여)이 추하다, 땅딸막하다, 기진맥진하다, 험상궂은 불도그 같다, 돼지 같다, 하마나 해우 같다고 생각하는 그런 동물들을 좋아한다. 다른 이들이 우아하다거나 '순종'이라고 말하는 그레이하운드·치타, 그리고 모든 속물들은 좋아하지 않는다. 그녀는 암탉을 독수리보다 좋아한다. 노인들과 아이들을 좋아하고, 무언가 할 수 없는 사람들, 어느 순간부터 할 수 없게 된 사람들을 돌보는 것을 좋아한다. 그녀가 엄청난 유머를 가지지 않았다면 플로렌스 나이팅게일처럼 되었을 것이다. 만일 그녀가 성녀(감사합니다 주님! 그녀가 너무 성스럽지 않게 해주셔서요)였다면, '처녀 비올렌'(폴 클로델의 작품 제목. 주인공 비올렌은 병에 걸린 남자를 헌신적으로 돌보다가 나병에 걸린다-옮긴이)처럼 나병 환자에게 입맞춤하는 일도 불사했을 것이다. 제인은 루치안 프로이트(극사실주의적인 초상화와 누드를 그렸던 독일계 영국 화가-옮긴

이)의 풍만하고 다소 기괴한 벌거벗은 몸이나 프랜시스 베이컨의 커다란 고깃덩어리 같은 몸을 좋아한다.

제인은 머리에 연필을 꽂은 채로 린넨 셔츠 자락을 바람에 날리며 해변을 걸어다닌다. 단순하고 소박한 모습이다. 파리에 있는 제인의 집은 어두운 색의 날염천, 벽지, 조잡한 장신구들, 꽃 장식, 상들리에, 사진 더미 아래 깔려 박제된 곤충들, 추억이 담긴 자질구레한 장식품들로 뒤덮여 있다. 그녀는 별난 구석이 있는 영국 여자다. 어쨌든 스타일과 생활방식 면에서 그 누구도 닮지 않은 유일무이한 사람이다. 흔해빠진 생각과 정반대에 있는 사람. 제인과 프랑스어, 그것은 시를 자아내는 공장이다. "문체란, 문장이 일상적인 의미에서 벗어날 수밖에 없게 만드는 것, 이를테면 매일같이 문의 경첩을 중심으로 돌다가 거기에서 벗어나게 만드는 어떤 방식을 말한다. 하지만 가벼워야 한다! 오! 매우 가벼워야 한다!" 자신의 이야기를 하며 내가 셀린《밤의 끝으로의 여행》을 쓴 루이 페르디낭 셀린을 말한다. 그는 전범 작가로 낙인찍혀 덴마크로 망명했다–옮긴이)의 말을 인용한 걸 알면 제인은 그다지 좋아하지 않겠지만, 어쨌든 빌어먹을 이 노인네는 말의 허리춤을 쥐고 흔드는 문체·음악성·춤이 무엇인지 정확히 알고 있었다. 그마저 부인할 수는 없을 것이다. 그렇다면 제인의 프랑스어는 뭐랄까, 그것은 예기치 않은 경이로움이 문체가 된 경우이다. 가볍게(가끔은 아주 많이) 경첩을 벗어난 언어인 것이다. 브르타뉴 해안을 통과하는 새의 비행, 즉 '갈매기들이 만들어낸 작은 빙산'이다. 50년 전부터 아프리카와 앤틸리스 제도의 작가들은 크레올(본래 유럽인의 자손으로 식민지 지역에서 태어난 사람을 부르는 말이었으나, 오늘날에는 보통 유럽계와 현지인의 혼혈을 부르는 말로 쓰인다–옮긴이)으로 글을 쓰기 시작했고, 그것은 우리 언어와 그들의 언어, 뒤섞인 언어로서 통용되고 있다. 하지만 영국 왕들이 프랑스어를 하던 시대가 떠오르는 유일한 프랑스어, 플랜태저넷 왕가(영국 왕조 중 하나로 앙주 왕가의 별칭–옮긴이)라고 불리며 프랑스에 남아 있는 수많은 이름들(나쁜 생각을 하는 자에게 화가 있으리라!), 그것이 제인의 프랑스어이다.

반면 제인의 모국어인 영어는 좀 더 세심하고 강박적인 면이 있다. 결코 실망을 허락하지 않는다. 그녀가 무대 위에 오르기 전 느끼던 끔찍한 긴장감. 수천 번도 더 배운 단어들, 그녀가 만들어낸 굉장한 주술처럼 되뇌는 말, 연설을 준비할 때 그녀가 휘갈겨 쓰는 알쏭달쏭한 말들, 제인… 내가 과장하는 거 아니냐고? 아니 그렇지 않다, 모든 단어 하나하나가 사실이다. 그녀에게도 허다한 단점이 있지 않느냐며 반문할지도 모르겠다. 물론 그렇다. 그녀는 늘 움직이고 쉬는 법을 모른다. 가끔은 좀 쉬는 게 좋을 텐데, 그래야 우리도 한숨 고르고 속도를 늦출 수 있으니까 말이다. 하지만 천만에! 벤치는 그녀를 위해 만들어진 것이 아니다. 그런가 하면 그녀는 질투하거나 과격한 면도 있다. 우리 머리를 향해 갑자기 와인병을 던지는 일도 충분히 가능하다. 그러고 나면 그녀는 웃으면서 당신에게 말하리라. 여기 있는 와인병을 전부 다 던지지 못해 아쉽다고. 내가 알고 있는 제인은 그렇다. 그런데 그녀가 정말 틀렸던 적이 있었던가?

가브리엘의 많은 사진들은 내가 모르는 제인의 한때를 떠올리게 해준다. 그 사진들을 보면서 그 순간 내가 함께 있지 않았다는 사실이 적잖이 안타까웠다.

contents

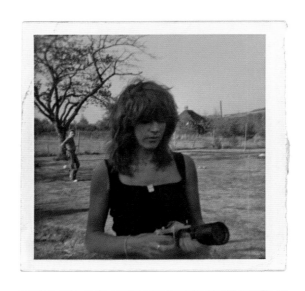

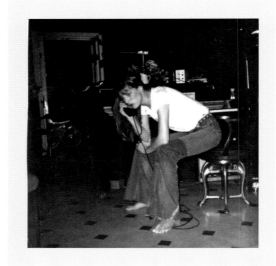

이 책의 아이디어는 제인과 수십 년간 알고 지내며 그녀 곁에서 내가 포착한 수많은 '사랑의 순간들', 제인 역시 시인했던 슬프고, 고통스럽고, 행복에 겨웠던 순간들로부터 시작되었다. 사진을 고르는 작업에 들어가자, 나는 일을 위한 촬영을 제외하면 사적으로는 제인의 사진을 거의 찍지 않았다는 걸 발견하고 놀랐다. '티타임'을 찍은 사진이 한 장도 없다니. 제인이 늘 카메라와 휴대전화에 둘러싸여 있다는 걸 의식하고 있었기 때문이리라. 우리 둘이서 외출하면 사람들은 인물사진 찍는 세세한 팁까지 곁들이며 내게 사진을 찍어달라고 카메라를 내미는 일이 다반사였으므로! 버스를 타고 잠시 외출하는 일도 우리에겐 대대적인 휴가를 떠나는 것이나 마찬가지였다!

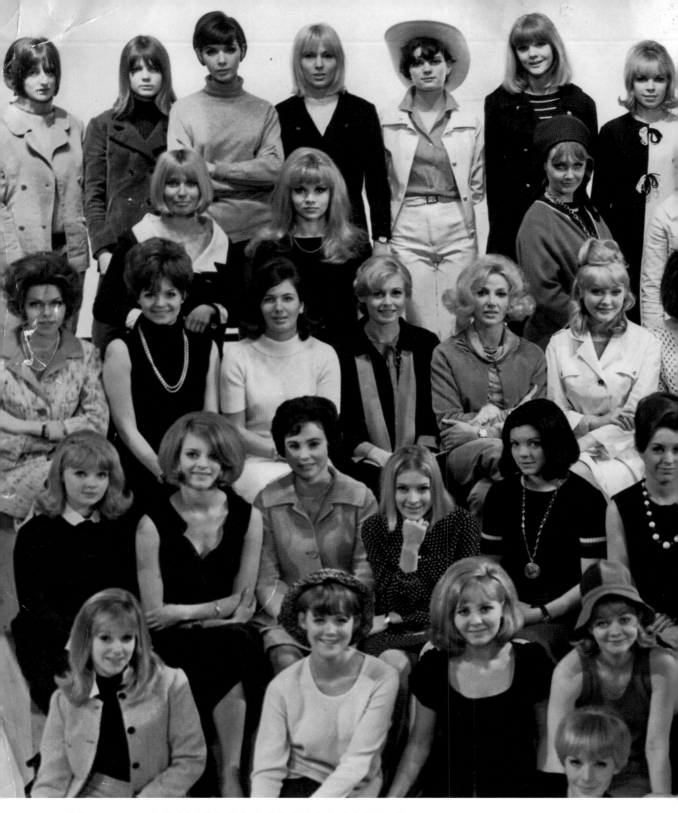

가브리엘 크로포드 : 1965년경 〈데일리 메일〉에 실린 이 사진 속 아가씨들을 봐!
제인 넌 그때와 조금도 변하지 않았어. 넌 금방 알아볼 수 있는 반면 나는… 검은 눈에 맞추려고 쓸데없이 검게 염색한 머리칼 하며!!!
용기라고는 찾아볼 수 없는 보잘것없는 배우, 그리고 모델이었어. 지금은 내가 카메라 뒤에서 일한다는 사실이 정말 만족스러워.

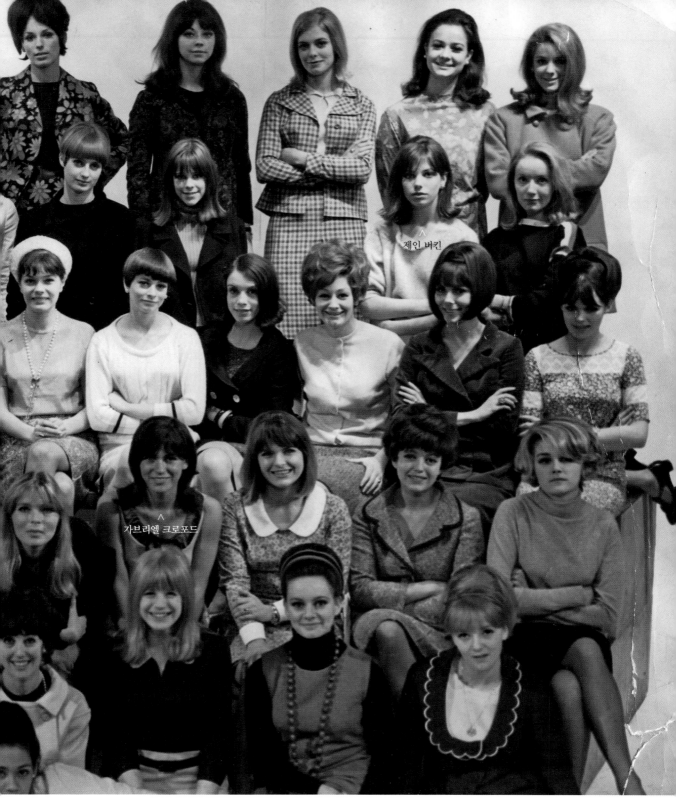

제인 버킨

가브리엘 크로포드

제인 버킨 : 네 머리색이 갈색이었지…, 넌 이탈리아 여자처럼 굉장히 섹시해. 하지만 난 나를 알아보지 못했어. 사진 중앙에 있는 금발 머리 여자가 나라고 생각했거든. 내가 잘못 본 거야! 이걸 찍을 당시 우리는 아직 모르는 사이였거나, 이제 막 알게 된 사이였지? 나는 연극 〈카빙 어 스테추Carving a Statue〉라는 작품에 출연하고 있었고, 〈패션 플라워 호텔Passion Flower Hotel〉에는 출연하기 전이라 존 베리를 만나기 전이었어. 넌 마이클을 만나기 전이었고, 그렇지? 그때 우리가 몇 살이었더라? 이 사진을 찍은 게 어디였지? 영화 〈더 낵 앤 하우 투 겟 투 잇(이하 〈더 낵〉)The Knack〉을 찍기 전이었던가? 흠, 넌 이미 피크위크 클럽에서 디스크자키를 하고 있었어, 아니면 그 전인가?

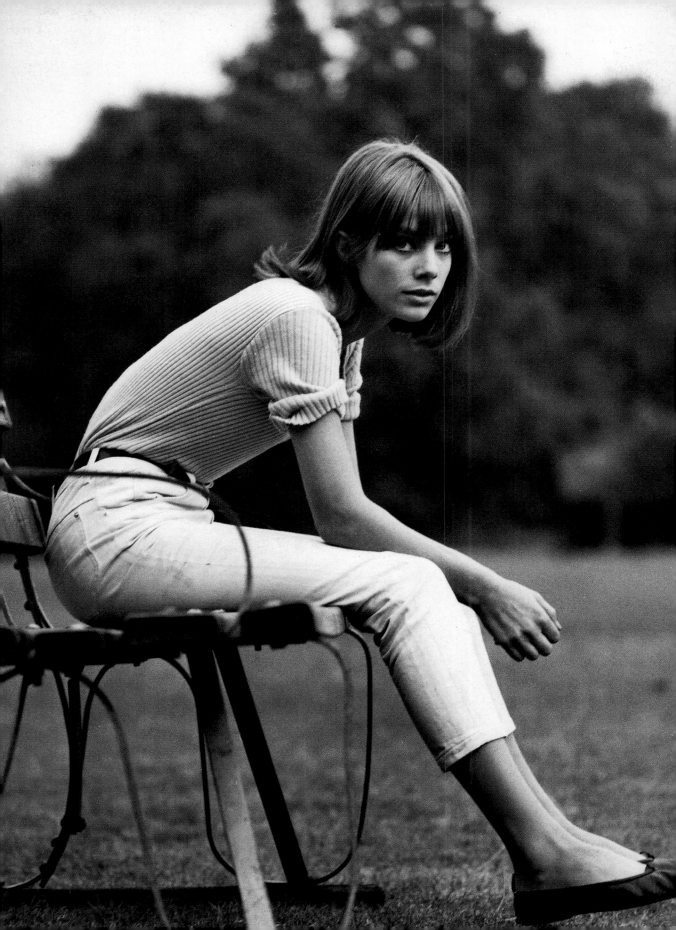

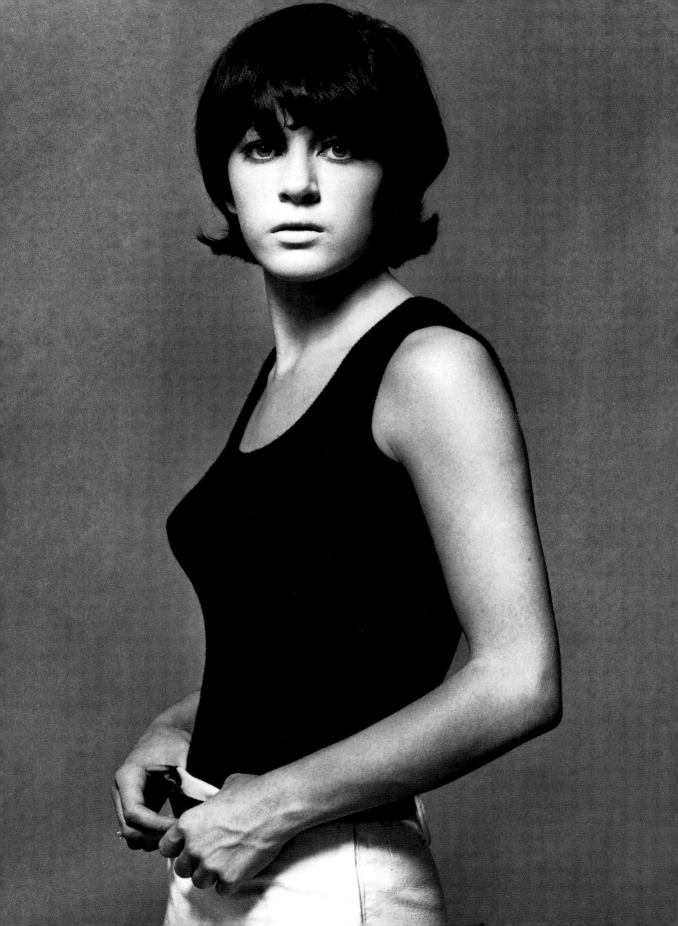

가브리엘 크로포드 : 제인과 나는 영국에서 뮤직테라피 트러스트를 위한 자선 행사에 참여했다. 우리는 발판이 놓여 있지 않은 수영장을 떨어지지 않고 걸어서 건너야 했다.

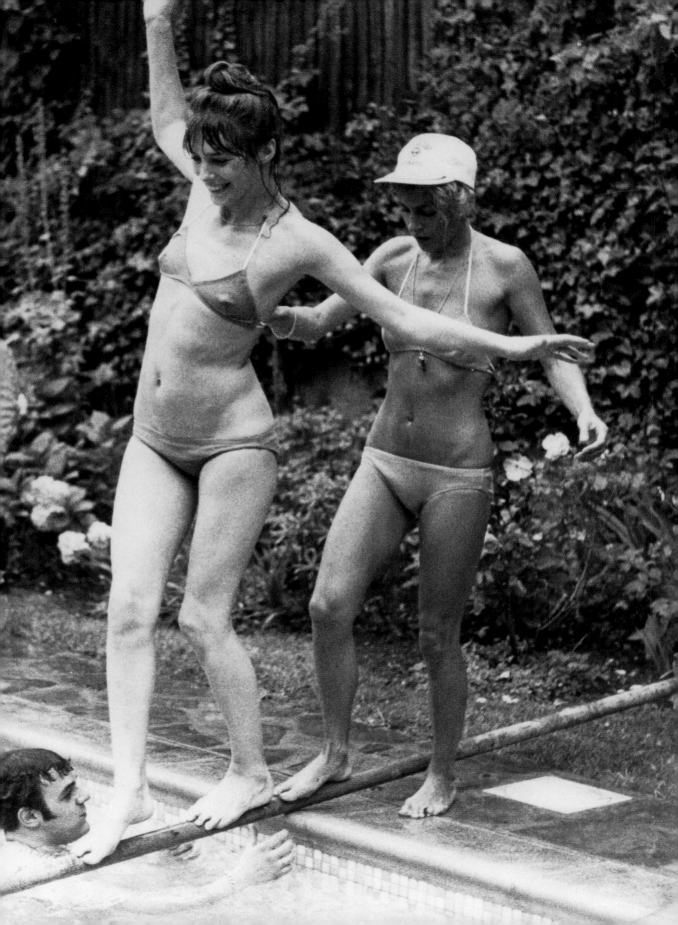

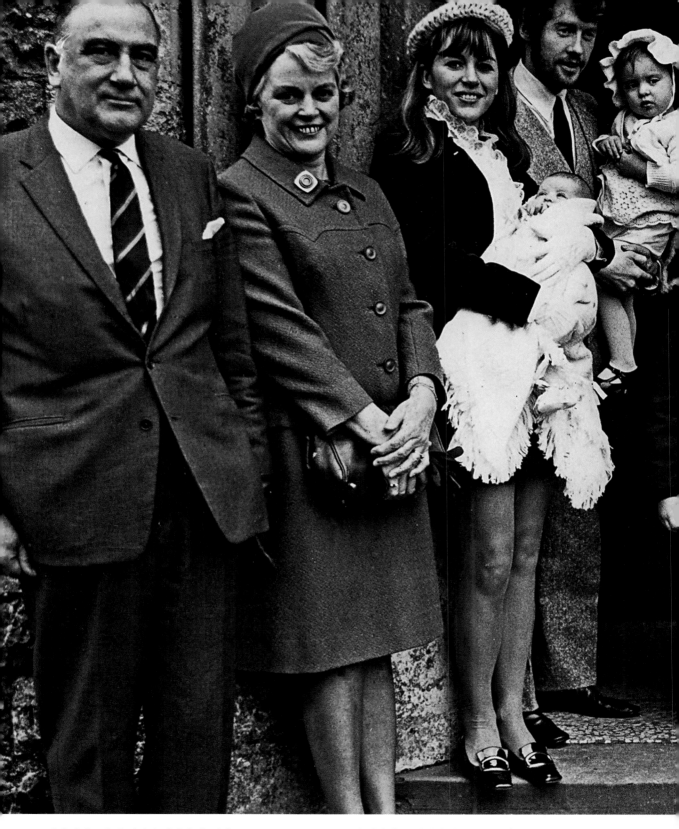

제인 버킨 : 네 딸 뤼시의 세례식 날, 케이트(내 팔에 안겨 울고 있었지)의 아빠인 존 베리가 대부로 참석한 자리였어.
가브리엘 크로포드 : 뤼시에게 넌 정말 굉장한 대모였어. 아이의 생일이나 크리스마스를 한 번도 잊어버리지 않고 챙겨주었지.
뤼시가 마흔여섯 살이 된 오늘날까지도.

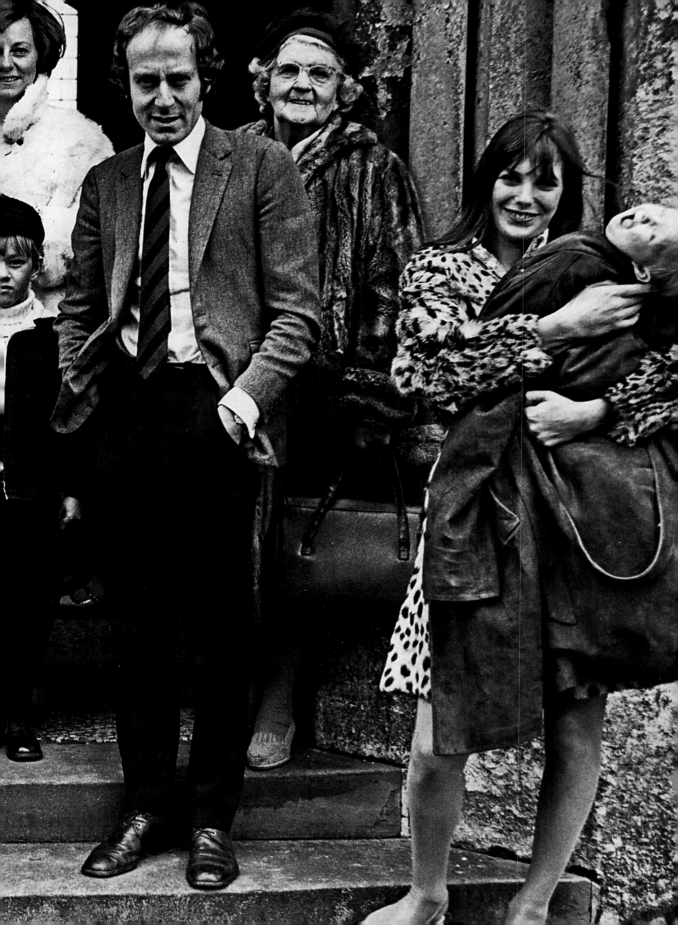

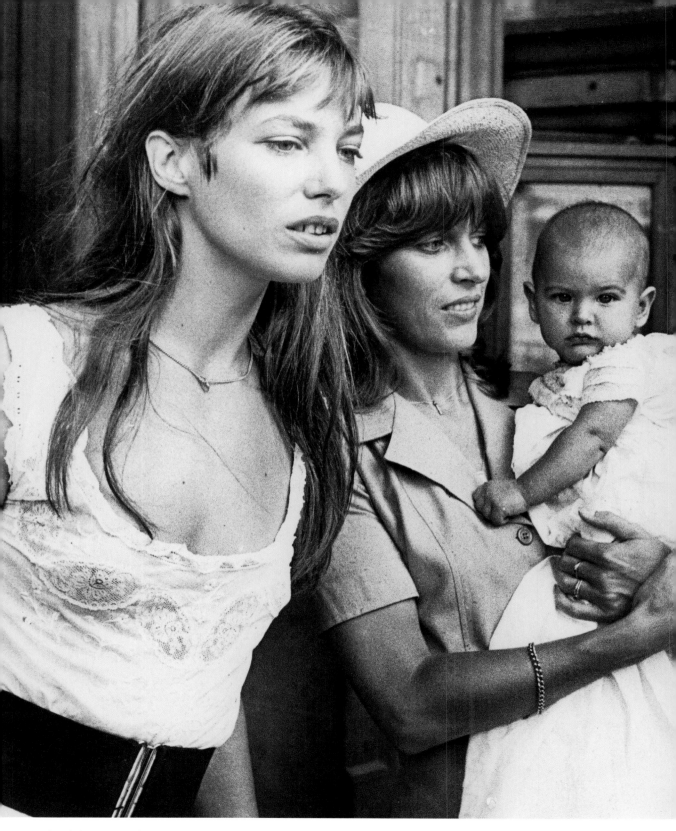

가브리엘 크로포드 : '주템… 무아 농 플뤼Je t'aime… moi non plus'를 무대에서 부르던 당시, 너는 아무렇게나 자른 머리카락이 허리까지 흘러내리는 스타일을 하고 있었지. 내 아들 샘의 세례식에 너희 부모님과 우리 아이들이 전부 모였어. 그 후 6개월도 채 안 되어, 네가 애용하던 버드나무 피크닉바구니는 갱스부르의 절대음감만큼이나 유명해졌지.

가브리엘 크로포드가 본 제인 버킨

1964년, 나는 런던 중심부에 있는 고급 나이트클럽 피크위크의 디스크자키였다. 그때 작곡가 존 베리가 마이클 크로포드와, 나중에 나와 둘도 없는 자매처럼 가까워진 그의 딸을 데리고 같이 왔다.

존 베리는 리처드 레스터가 감독하고 마이클 크로포드가 출연한 〈더 넉〉의 음악 작업을 막 끝낸 참이었고… 미스 제인 버킨에게 아주 작은 역할을 하나 맡겼다.

우리는 막 열여덟 살이 되었고, 덜 여문 토마토처럼 파릇파릇했으며, 각자의 애인을 사랑하고 있었다.

토요일 오후마다 제인과 나는 초미니스커트를 입고서 슬로안 스퀘어에서 나와 월드엔드(1971년 오픈한 비비안 웨스트우드 1호점-옮긴이)까지 내려가곤 했다… 제인의 스커트는 항상 내 것보다 3센티미터는 짧았다! 그러고 나면 우리는 카페로 가서, 마이클과 존이 존의 재규어 E타입을 타고 우리를 데리러 오길 기다렸다. 그들이 도착하면 재규어 지붕을 접어 오픈카로 만들고서, 바람에 머리카락을 날리며 전속력으로 달리곤 했다.

정말 믿을 수 없는 굉장한 1960년대였다.

우리는 최신식 바 아래누자에 모여 칵테일을 한잔하거나 저녁을 먹었다. 그곳에서 제인이 존과 결혼을 할 거라는 소식을 발표했다. 마이클과 나는 이미 파리의 영국대사관에서 결혼식을 올린 상태였다.

이후 20년이 흘러 우리 인생이 이처럼 변하리라고 누가 상상이나 할 수 있었을까! 내가 런던에 살게 되고, 제인은 나 대신 프랑스에 머물면서 프랑스의 아이콘이 되리라는 걸 말이다. 마이클은 진 켈리가 감독을 맡고 바브라 스트라이드샌드와 공연한 〈헬로 돌리〉 이후 브로드웨이 무대에서 작품을 하려고 준비하고 있었다! 그러나 우리가 1년간 미국에 머물다 영국으로 돌아왔을 즈음 존과 제인은 이미 이혼을 준비하고 있었다.

미국 생활을 마치고 돌아온 우리 부부는 런던에서 새 삶을 시작했다. 늘 같은 카페와 음식점들을 다녔지만 우리 바로 옆에는 유모차가 놓여 있고 아기들이 있었다. 존과 제인이 이혼하기 직전 우리 부부는 그들에게 우리 딸 뤼시의 대부와 대모가 되어달라는 부탁을 했다.

그로부터 6개월이 흐른 뒤 제인은 세르주 갱스부르를 만나게 된다. 제인의 피크닉 바구니는 '가방(버킨백)'으로 대체되었고, 이후 나는 그녀의 휴대품 중 하나가 되었다.

나는 내 카메라와 더불어 제인이 다니는 곳은 어디라도 함께했다.

제인 버킨: 애석하게도, 가브리엘이 노르망디로 떠나면서, 수많은 밤들, 시시껄렁한 장난을 치거나 아무것도 하지 않거나 동시에 모든 걸 하거나, 바보 같은 짓들을 벌이고 온갖 소동을 겪거나, 인생을 이야기하며 우리가 함께한 밤들도 그녀와 더불어 사라졌다. 실제로 행복의 열쇠를 쥐고 있는 쪽은 가브리엘이었고, 나는 그저 그녀와 같이 있는 것만으로도 행복했다. 사랑에 빠져 보낸 우리의 숱한 밤들, 복잡하기 그지없었던 우리의 결혼, 함께 벌인 즐거운 일탈, 혼란스러운 시기를 지나던 우리의 아이들, 발가락 사이를 빠져나가던 모래, 아이들이 고함을 지르던 순간들, 하늘을 물들이던 석양… 싸구려 샴페인들, 벨기에식 저녁식사, 텔레비전과 시사 문제, 가브리엘과 같이 본 영화, 그녀의 손, 주사를 맞기 위해 기다리던 병원 대기실, 내 어깨를 감싸던 두 팔, 그녀에게 기댈 수 있었기에 나는 현명하게 결정을 내릴 수 있었다. 의사의 딸인 그녀는 침착하고 지혜로운 태도로 늘 그 자리를 지켜주었고, 그렇게 50년의 세월이 흐른 것이다! '천사 가브리엘', 내 자매이자 딸과도 같은, 영국 출신의 너그러운 가슴을 가진 사람, 우리 아빠가 말했듯이 '복을 타고 난' 인기 있는 골든걸, 그 광란의 밤들을 뭐라 불러야 할까, 그녀는 세르주와 자크, 타이거와도 가깝게 지냈다. 그녀는 나보다 훨씬 더 용기 있는 사람이다. 보드카 한 잔을 마시고 담배 한 개비를 피운 다음, 눈 하나 깜박 않고 러시아 출신의 발레 댄서를 스코틀랜드로 탈출시킨 걸 보면 말이다. 카메라를 넣어 다니던 메신저백에 그의 옷가지들을 채우고, 겨울옷들을 가져다주기 위해 안면도 없는 트럭 운전수와 함께 폴란드까지 갔던 사람이다. 마타 하리처럼… 비밀을 엄수하기 위해 단호하게 행동할 줄 알았다. 반면 나는 수다를 떨고, 지도를 거꾸로 읽는가 하면, 실수를 하고 좌우도 분별을 못 하고 전혀 도움이 되지 못했다! 라데팡스 타워를 세 번이나 빙빙 돈 다음에야 GPS가 꺼져 있었다는 걸 알아차리기도 했다, 모든 게 모험이고 모든 게 이상했다…. 가브리엘은 늘 운전석을 지켰을 뿐 아니라, 수많은 모래언덕과 해변, 무대와 스튜디오를 돌아다니며 가장 정교한 이미지를 포착하기 위해 카메라를 들이댔다. 나의 최고의 사진은 그녀의 손에서 나왔고 그녀의 눈으로 본 모습이다…. 영원한 친구인 가브리엘이 다른 곳으로 떠나자마자, 나는 그녀가 돌아오길 기약 없이 기다린다…. "가브리엘 아줌마 있어요?" 딸이 물어본다…. "아니 방금 떠났어." 그녀는 내 일부가 된다….

가브리엘 크로포드: 우리 두 사람의 우정을 가장 잘 묘사한 단어를 꼽으라면 '결속'일 것이다. 결혼에서는 잘 결속하지 못했으나 우리의 우정에서는 달랐다. 힘들 때나 기쁠 때나 부유할 때나 가난할 때나(특히 내 경우가 그랬다!) 건강할 때나 병중일 때나 우리 둘이서 헤쳐 나갔다. 마흔 살이 되던 해에도 우리는 뱅두슈(1980년대 고급 나이트클럽. 파리 예술계 인사들의 메카로 유명했다-옮긴이)의 테이블에 올라가 춤을 추었다. 롤링스톤즈가 '헤이, 유, 겟 오프 오브 마이 클라우드Hey, you, get off of my cloud'를 고래고래 부르는 동안 제인은 이 테이블에서 저 테이블로 뛰어다녔다. 둘 다 아이들 문제로 인해 번민하며 긴긴 밤을 보내던 시간도 있었다. 아이들을 키우며 거의 모든 시행착오를 경험했기에 언제나 좋은 결론을 찾아갈 수 있었고 쉽게 겁먹지 않게 되었다. 그럼에도 불구하고 우리는 다소 단순하고 평범한(그러면서도 굉장한) 인생을 살았다.

서로 가까이 사는 동안 인생의 암흑기가 찾아왔으므로 우리는 두려움… 그리고 눈물을 쏟아야 하는 힘든 일들에 함께 맞섰다.

1960년대 말에 최신 유행이던 초미니스커트를 입고서 나는 빅토리아역을 떠나는 야간열차가 내 친구와 그녀의 새 연인 세르주 갱스부르를 프랑스로 데려가는 걸 지켜보고 있었다. 나는 유치한 생각을 하고 있었다. '그가 내게서 친구를 빼앗았어'라고. 하지만 그렇지 않았다. 세상 누구도 내게서 이 친구를 빼앗아가지 못했다.

제인 B.
사적인 이야기

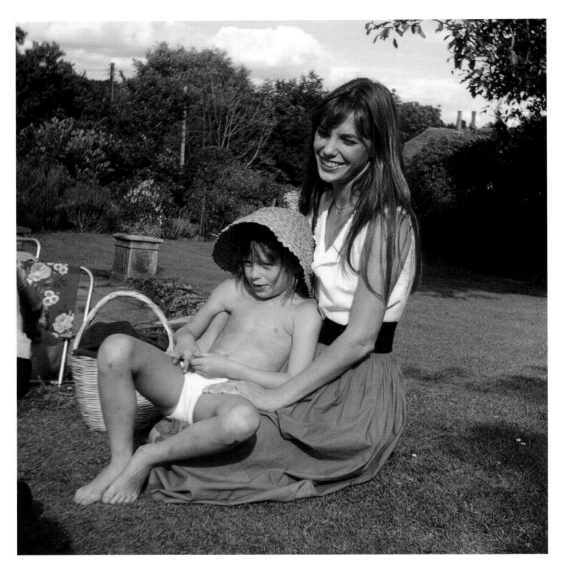

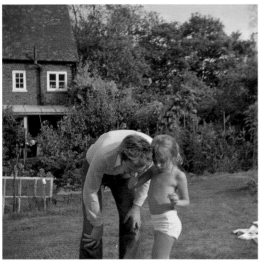

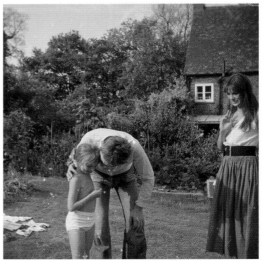

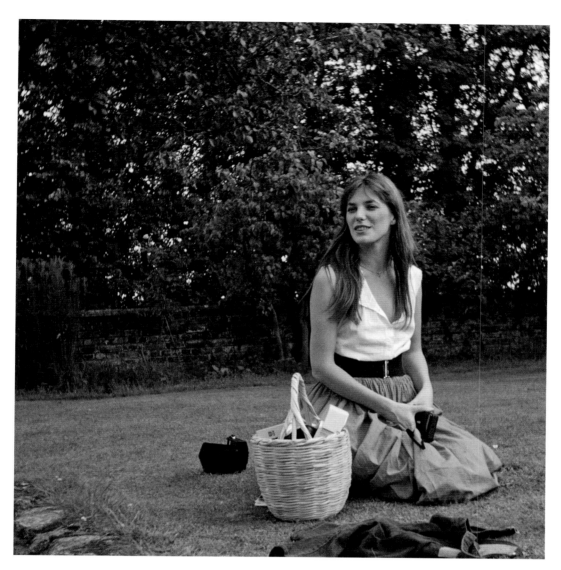

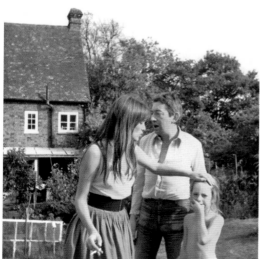

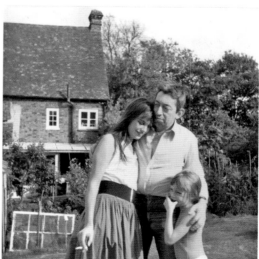

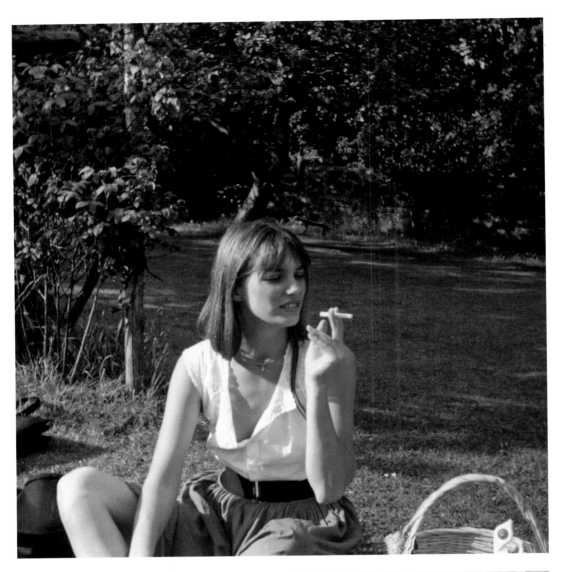

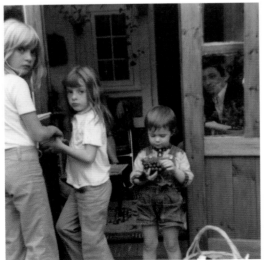 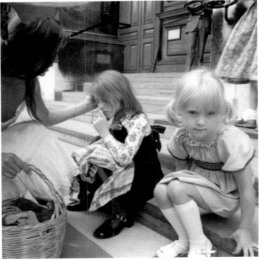

가브리엘 크로포드: 엠마·뤼시·샤를로트, 그리고 언제나처럼 세련된 차림으로 창가에서 아이들을 지켜보는 세르주

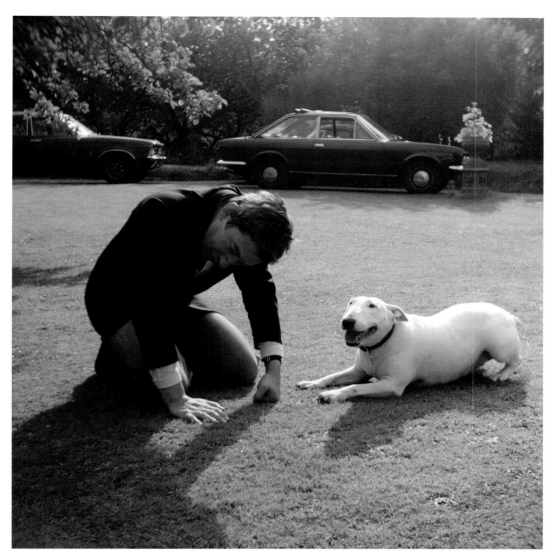

영국식 정원의 한때

가브리엘 크로포드 : 우리 부모님을 만나기 위해 근사한
차림으로 도착한 세르주가 영국식 정원에 있는 모습. 어
머니는 영국식 요리를 준비했지. 점심식사를 하고 아이
들과 정원에서 오후를 보낸 뒤 제대로 차린 티타임이 이
어졌어. 내가 찍은 사진에는 언제나 등장하던 네 피크닉
바구니, 넌 그걸 핸드백보다 먼저 챙겼지!

세 명의 딸

나는 어릴 때부터 항상 친구들과 우정을 소중히 가꾸라는 말을 들으며 자랐다. "네 인생의 남자들은 스쳐 지나갈지라도, 여자친구들은 네가 관계를 소중히 유지하는 법을 알고 노력하기만 한다면 항상 네 곁에 있을 거야." 그리고 엄마와 제인은 이 인생의 교훈을 몸소 내게 보여주었다. 두 사람은 어렵고 힘든 순간이 다가오면 더욱 더 끈끈하게 곁을 지킴으로써 서로를 지지해주었다. 엄마가 내 대모로 제인을 선택한 결정에 대해서는, 정말 운이 좋았다고 말할 수밖에 없다. 어린 시절에는 제인을 어디에도 없는 유일한 존재로 느끼면서도, 그 선택이 어떤 의미인지는 잘 몰랐다. 그럼에도 내가 자라는 내내 제인은 나의 두 번째 엄마와도 같았고 내가 필요로 할 경우에는 언제든 달려와 주리라는 걸 나는 알고 있었다. 나에게 '가브리엘과 제인'은 우정이라는 단어의 동의어였으며, 두 사람은 서로를 돌보고 상대방의 가족을 자기 가족처럼 사랑하는 보기 드문 훌륭한 예였다. 그들은 서로를 필요로 하는 순간이 언제인지 알고 있고, 굳세게 서로 보호해주었다. 아주 가끔은 어른들이 그렇듯이 잘못된 행동을 하기도 했지만!

<div align="right">뤼시 크로포드</div>

나는 아버지가 몇 명 있지만 어머니는 단 둘이다. 엄마 그리고 갭(가브리엘의 애칭)이다. 천사 가브리엘은 언제나 그 자리를 지키고 있다. 엄마와 둘이서 무대 뒤에서, 스튜디오에서, 그리고 같이 떠난 휴가에서 함께 즐거워하면서. 힘들 때나 좋을 때나 가브리엘의 가족과 우리 가족은 늘 함께였다. 우정에 관한 그 교훈을 나는 한시도 잊은 적이 없으며, 이후 케이트와 엠마, 뤼시와 샤를로트, 샘과 롤라, 해리와 나 역시 우정을 키워나갔다.

<div align="right">루 드와용</div>

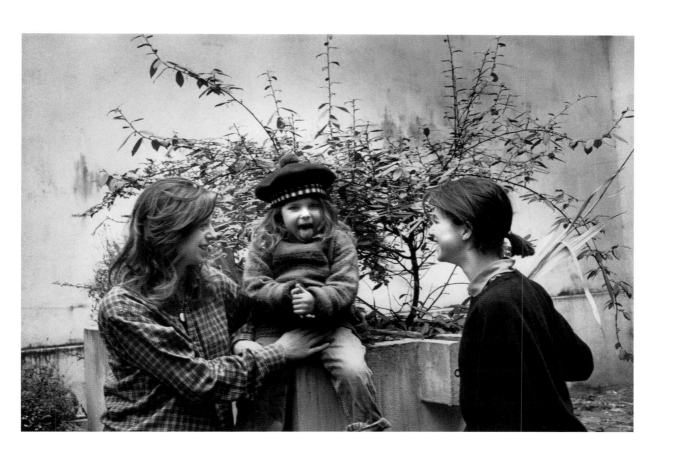

가브리엘 크로포드 : 너의 세 딸을 봐. 세 가지 매력을 지닌 아이들….
각자 아버지는 다르지만, 축복처럼 엄마의 가장 좋은 부분을 물려받은
아이들의 모습이 잘 드러나 있어. 그래서 이 사진들을 골랐지.

제인 버킨 : 아이들의 머리가 내 눈에 선하다.
스무 살이 된 내 딸 케이트는 정말 놀라운 아이야. 아름다운 금발을 봐.
사랑스러운 샤를로트는 기쁨과 슬픔이 같이 배어 있는 어릿광대 같은 분위기를 지녔고,
우리 아가 루는 내가 서른여섯 살에 받은 선물이었지….
내가 살아가는 이유가 되어주었어…. 이 아이들의 아빠들을,
지금은 과거가 되었지만 그들과 함께한 행복한 순간들을 기억하고 있어.
그 후로는 이 아이들이 내 곁에서 동료이자 긍지이자, 내 인생이 되었지.

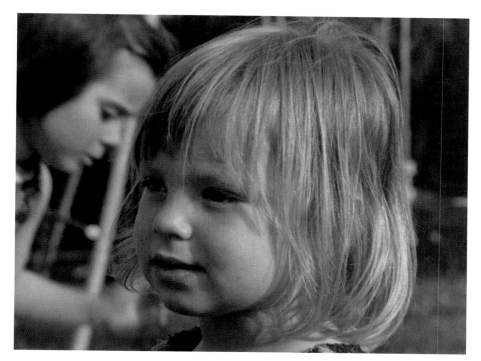

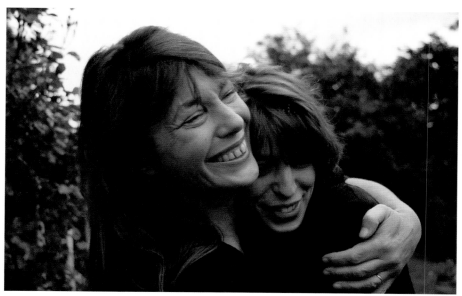

케이트

가브리엘 크로포드 : 너희 가족의 '부족장' 케이트는 굉장히 겁이 많으면서도 어떨 때 아무것도 두렵지 않다는 듯이 행동하지. 사진가로서 활발하게 활동하며 인생을 적극적으로 꾸려가고 있어. 그녀가 찍은 사진은 매우 정확하기 때문에 케이트의 근사한 풍경 사진들을 보면 발아래 흙까지 느껴지는 것 같아. 난 점쟁이는 아니지만 그녀가 조만간 대단한 영화감독이나 다큐멘터리 감독이 될 거라고 장담해. 세계 곳곳에 케이트에게 열광하는 사람들이 생겨날 거야. 그녀에 관해서는 하고 싶은 말이 너무 많아. 굉장히 섹시한 면을 지닌 아이야!

제인 버킨 : 나는 케이트와 함께 인생을 시작한 것 같아. 내가 유명세를 탄 뒤로, 그 아이 없이는 한 발자국도 나아가지 못했어. 그 애의 작은 손을 꼭 쥔 채 나는 새로운 인생을 살기 위해 프랑스로 왔지….

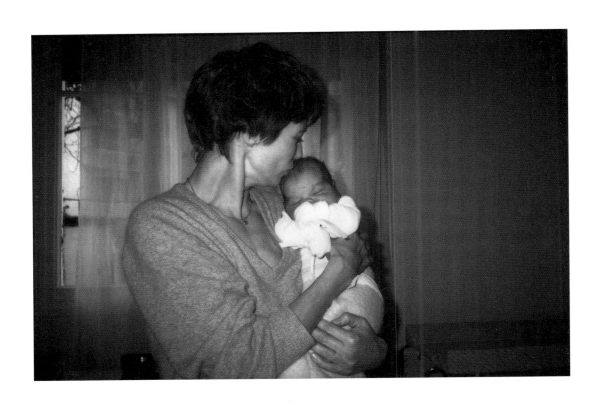

제인 버킨: 로망, 나의 첫 손자, 사내아이, 기쁨 그 자체….
나는 마흔한 살이었어. 로망은 나중에 루의 동무가 되어주었지.
그 당시 루는 여섯 살에 불과했고 인형을 갖고 놀던 시기였거든.
정말 꿈만 같았어!

가브리엘 크로포드: 케이트는 믿기지 않을 정도로 너를 닮았어. 누구든 이 사진을 보면 너라고 생각할걸!

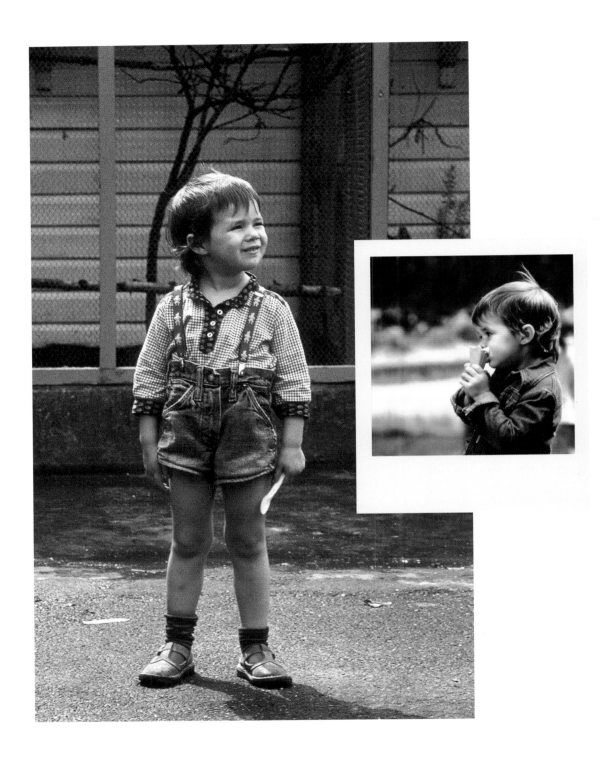

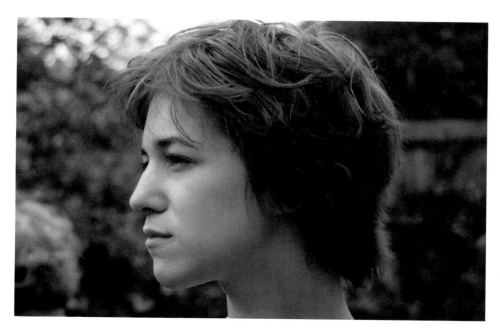

가브리엘 크로포드 : 샤를로트는 베일에 싸인 듯한 신비함을 간직한 아이야.
언제나 자기 주변에서 무슨 일이 일어나는지 조용히 지켜보곤 했지. 그러더니 스크린에 등장해 사람을 끌어당기는 마력을 발산한 거야.
기품 어린 근사한 옆모습, 굉장한 배우이자, 무척이나, 무척이나 부드러운 품성을 지닌 아이. 그것이야말로 내가 가장 사랑하는 장점이야.

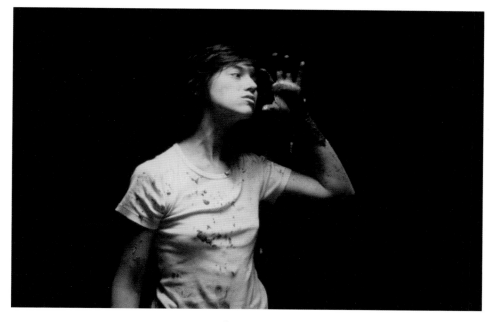

샤를로트

제인 버킨 : 나의 신비로운 샤를로트, 사랑해 마지않는 소중한 아이. 케이트 옆을 종종걸음으로 따라다니곤 했지.
샤를로트와 함께 있으면 보호받는 느낌이 들어…. 용감한 피에로, 내가 갖지 못한 사내아이 역할을 해준 아이….

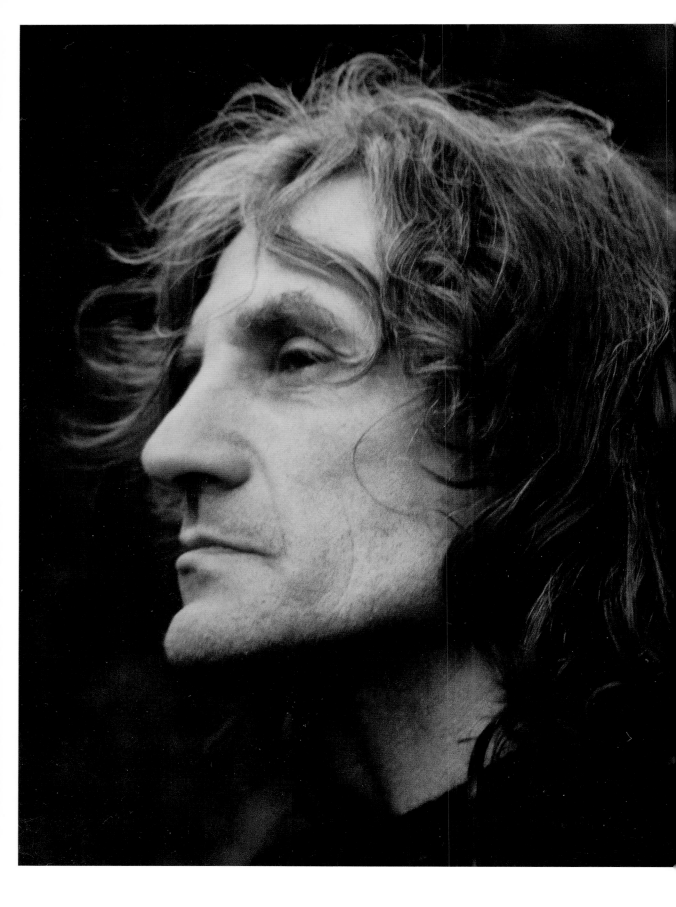

제인 버킨: 〈폭풍의 언덕〉에서 히스클리프와 캐시… 완벽했어!

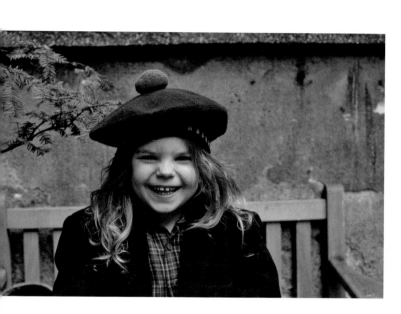

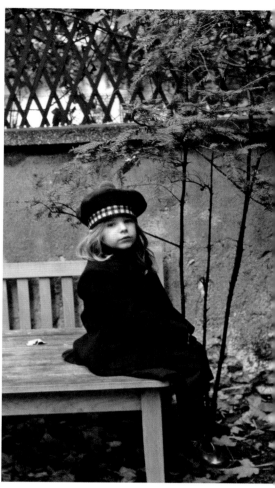

루

가브리엘 크로포드: 루는 다섯 살 때까지 항상 발가벗고 다녔어. 봄여름가을겨울, 사계절 내내… 옷 입는 걸 무척 거추장스러워했지(그런데 지금 이렇게 변하다니!). 루는 내 아들과 같이 자랐어. 그래서 우리 가족 앨범을 보면 어디에든 루가 나와. 루는 오디션 준비를 할 때도 하룻밤만에 쥘리에트 역할을 마스터할 정도로 흡수력이 좋은 아이야. 그래서 루가 에이전시에 보낼 프로필 사진을 찍어달라고 부탁했을 때도 그다지 놀랍지 않았어. 그렇게 2년간 열심히 활동을 하더니, 이제 잡지 커버마다 자신의 사진으로 도배를 하게 되었고. 루의 촬영을 할 때마다 점점 더 확신을 가지게 되었지. 그 후로 그애는 내게 한 번도 부탁을 하지 않았지만!

제인 버킨: 루의 불같은 열정이 나를 일으켜 세웠어. "엄마 엄마, 일어나요, 엄마 엄마, 우리 뭐 먹어요? 엄마 엄마, 같이 놀아요." 그리고 나면 문득 활기가 생기는 거야.

가브리엘 크로포드: 루와 해리를 봐. 노르
망디의 너희 집에서 우리가 처음으로 찍은
사진들이야. 그때 둘 다 어쩜 저렇게 조그
마했는지! 도대체 어떻게 저런 사진을 찍
을 생각을 한 거야?

제인 버킨: 아, 우리 아버지가 들려준 끔찍
한 이야기에서 아이디어를 떠올렸지! 영국
식 동화, 빅토리아 시대의 이야기 말이야!
한 남자가 어떤 '얼굴'의 추격을 받고…. 그
는 어느 교회의 은신처를 발견하고 신부에
게 사정을 털어놓지. "저는 끔찍하게 생긴
유령에게 시달리고 있습니다!" 그러자 수
도사가 몸을 완전히 돌려 두건을 벗어. "내
형제여, 그게 이런 모습이던가? 아악!"
루는 디킨스 시대 거지 차림을 하고 장난
으로 화장까지 했어. 눈 주위에는 푸르스름
하게 뭔가 칠을 했고. 루는 내가 샤를로트
를 임신했을 때 입던 원피스를 입고 있어.
그리고 다소 얼이 빠진 젊은 남자 역할을
하고 있는 샘(가브리엘의 아들)을 봐. 무서운
수도사를 담당한 해머스타인 주니어!(코메
디 뮤지컬 〈로저스 앤 해머스타인〉에 나온 것만
같은)

가브리엘 크로포드 : 루는 내가 만난 가장 영민한 서른한 살 아가씨야. 나는 루를 '새끼새'라고 불러. 영혼 깊은 곳으로부터 나오는 목소리를 가졌고, 굉장히 현명하며 종달새 같은 활기를 지닌 아이야.

엄마, '나이팅게일' 주디

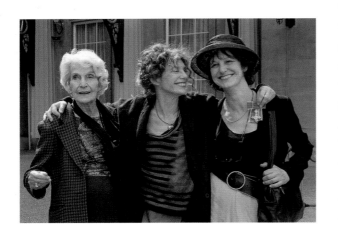

가브리엘은 제인을 속속들이 알고 있다. 그녀가 찍은 굉장한 사진들, 그러니까 스튜디오에서 찍은 가족 사진부터 무대 사진까지 그녀가 작업한 결과물을 보면 그 점이 드러난다. 그녀는 번득이는 스파크를 느낀 순간, 그걸 결과물로 만들어낸다. 카메라로 바로 그 순간을 포착하는 것이다. 그녀의 사진에는 포즈를 취한 제인이 아니라 진실된 제인의 면모가 보인다. 가브리엘은 프로페셔널한 사진가이자 제인의 진정한 친구이다.
　　　　　　　　　　　　　　　　　린다 버킨(제인의 동생)

가브리엘 크로포드 : 〈마더 오브 올 베이브스Mother of all babes〉(2003년 TV 다큐멘터리-옮긴이)의 인터뷰 당시 주디 여사가 내게 매우 적절한 주의를 준 게 기억 나. 캠벨·버킨·갱스부르·배리·두와용·아탈까지, 자기 집안사람들은 하나같이 이름이 어렵다면서. 지난주에는 미술비평가 해롤드 흡슨이 주디 여사를 묘사한 〈선데이타임스〉 글을 읽었어.

"1940년, 매일 밤 포탄이 비 오듯 쏟아지던 당시 런던에서 이제 막 데뷔한 젊은 여배우 하나가 두려움에 떨던 내 마음을 안정시켜주었어. 아니, 매일 저녁 그곳에 모인 5백여 명의 두려움을 덜어주었어. 그녀가 입은 이브닝드레스의 하얀 광택이 반짝거리며 런던 스퀘어의 슬픔을 붉게 물들였다. 석양이 내려앉은 어두운 거리에 선 이브닝드레스 차림의 아가씨를 보았다면 택시기사라도 놀라움을 금치 못했을 것이다. 100회 공연 내내 매일 밤이 첫날만큼이나 놀라움을 자아냈다. 런던 전체가 두려움에 사로잡혀 시인 위스턴 휴 오든(기법적으로 고대 영시풍의 단음절 낱말을 많이 써서 조롱이 섞인 경시와 모멸을 덧붙인 독특한 스타일을 만들어낸 미국 시인-옮긴이)의 책을 읽을 엄두도 못 내고 있을 때 주디 캠벨은 그 시인을 언급했다."

제인 버킨 : 아빠가 돌아가신 후 엄마는 겨우 기력을 회복하고 나서 당신이 얼마나 절망스러웠는지 말해주었어… 상단에 '주디 캠벨'이라고 적힌 그의 서류… '미세스 다비드 버킨'이라고 불리던 날들이여, 안녕히! 매일저녁 무대에 오르는 한 여성이 끌고 가야만 하는 원맨쇼, '꽃처럼 피어나는' 엄마, 다시 태어나는 엄마…, 미셸 푸르니에와 함께 매일 저녁 파리로 탈출하던 엄마, 한순간도 놓치지 않으려고 했던, 모든 것에 호기심을 가진, 코르시카 섬에서 쇼를 마친 후 아지즈와 함께 아랍 북을 연주하던 엄마. 말년에는 나와 뜻을 같이해서 내 투어에 함께했던, 언제나 모든 모험을 시도할 준비가 되어 있던 사람. 다행스럽게도 엄마는 자기 인생을 살 시간이 있었고, 내 딸들은 할머니와 함께 있는 시간을 충분히 만끽했어. 엄마는 그녀의 '크고 작은 손녀'들이 당신을 기상천외한 백작부인처럼 대하는 걸 자랑스러워했지. 마치 그녀의 가문처럼…. 여동생 린다와 함께 엄마의 병실 바닥에 누워 자던 게 떠올라. 엄마를 잃어버릴까 봐 두려움에 떨며 우리 둘은 끈끈한 끈으로 묶여 있었지. 결국 그녀를 떠나보내야 했지만….

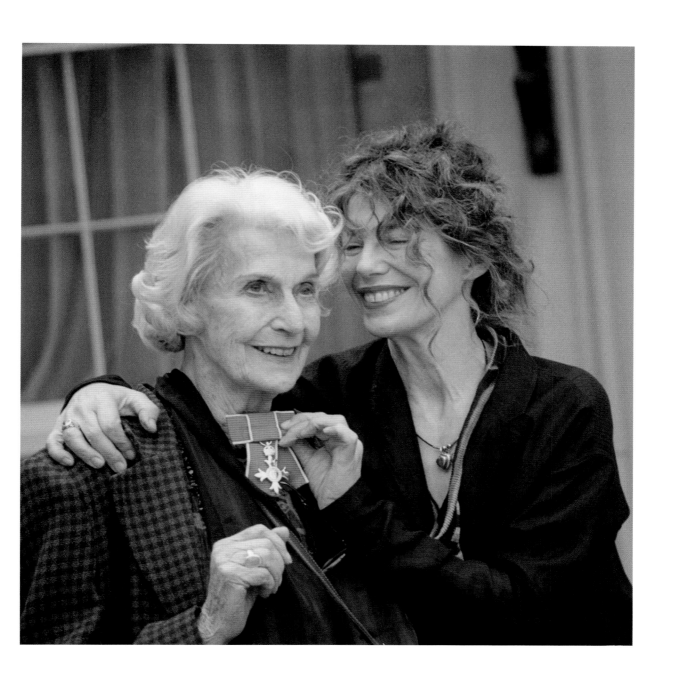

엄마, '나이팅게일' 주디,
영감에 가득 차 있는 타고난 여배우,
엄마는 내게 용기와 동시에 콤플렉스를 심어주었어.
그 정도로 그녀는 아름다웠거든….
전쟁 중에 그녀가 보여준 용기를 생각하면
정말 대영제국 훈장을 받을 만해.

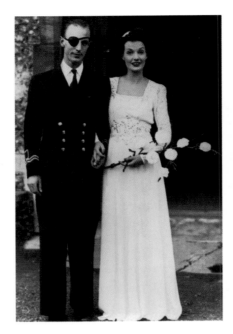

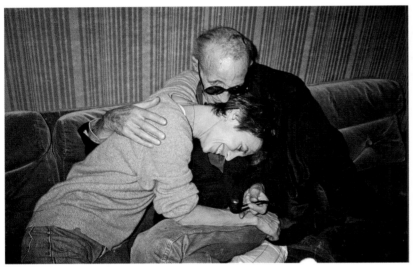

아빠

제인 버킨 : 내가 아빠에 대해 말한 적 있던가? 정말 아빠가 너무 보고 싶은데 얼마나 노력해야 아빠처럼 용감해질 수 있을까···. 내 인생에 아빠가 얼마나 영감을 줬는지, 아빠가 계속 늙지 않고 있었으면 하고 바랐기 때문에 나는 집을 샀어, 아빠를 알고 있던 사람들과 함께 지낼 수 있게 하기 위해서. 아베르 브누아에 있는 집의 제일 위층 아빠 방에는 무도회 드레스 차림의 엄마와 제복을 입은 아빠가 함께 있는 사진이 의자 위에 놓여 있어···. 마치 아빠가 한창 멋졌던 그 시절 그대로 살아 있는 것만 같아···. 아빠, 난 아빠의 바지를 입고 공연할 때가 있어요, 아빠처럼 주머니에 손을 넣기도 하고, 거기에서 아빠 손수건이 나올 때도 있어요···.

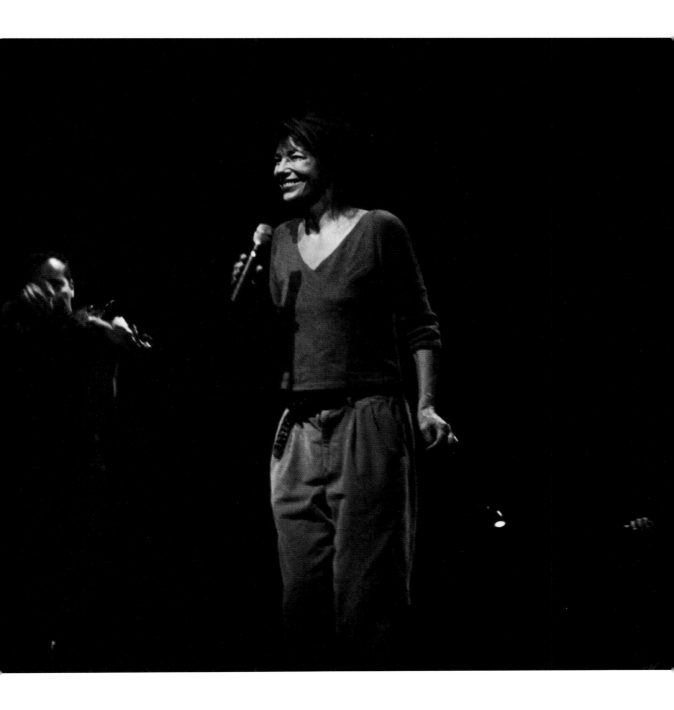

제인 B. 그리고 세르주 G.

가브리엘 크로포드 : 제인과 세르주가 이사 가자마자 베르뇌이 가에 있는 그녀의 집에 갔어. 나는 제인의 인형들이 놓여 있는 작은 방에 머물곤 했는데, 그 집은 사방 벽이 검은 펠트 천으로 둘러져 있었지. 전깃불을 켜기 위해 작은 구리도금 버튼을 찾을 수만 있다면 아무 문제없겠지. 찾지 못했다면 낮에도 밤인 것처럼 더듬거리면서 헤매야 했을 거야. 실제로 그 시절에는 밤이 그렇게 짧을 수가 없었어. 레스토랑에서 밤 10시까지 시간을 보내다가 나이트클럽으로 가서, 다음 날 아침 제인의 아이들을 학교에 데려다주기 위해 귀가하곤 하던 그 때엔 말이야. 세르주는 굉장히 강박적인 경향이 있었어. 만일 유리 테이블 위에 놓인 물건 하나라도 옮겼다가 원래 있던 그 자리에 되돌려놓지 않거나 물건 방향이 달라지면, 넌 그야말로 궁지에 몰렸지. 그 집은 당시에 얼룩 하나 없이 깨끗하게 유지되었기 때문에, 오늘날 자신에 대한 오마주가 담긴 그래피티가 집을 가득 채우고 있는 걸 세르주가 본다면 어떤 반응을 보였을지 전혀 상상이 안 된다. 그것들은 푸른색 슬레이트판보다 좀 더 나은 정도인데 말이지!

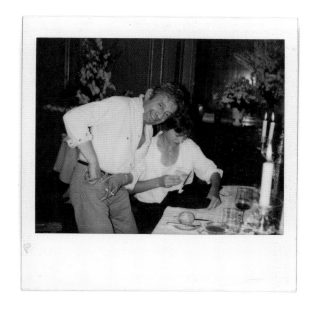

세르주는 제인을 '창조했다'. 그런데 제인이 세르주를 만들어냈다는 사실은 잘 알려져 있지 않다. 정성스레 손질한 3일 정도 된 듯한 세르주의 수염이나, 맨 발에 신은 흰색 레페토 등을 세르주가 직접 연출했다고 생각한다면 착각이다. 왜냐하면 그는 그런 물건을 갖고 있지도 않기 때문이다. 음악적으로는 물론, 그는 거장이다. 하지만 사생활에서는 늘 리드하는 쪽은 제인이었다. 세르주가 그녀와 사랑에 빠졌을 때 그는 영국적인 모든 것과 사랑에 빠졌다. 그의 노래들은 영국적 표현들, 뜻을 명확히 알 수 없는 미묘한 요소들로 가득 채워졌다. 격렬한 논쟁 사이사이 웃음이 터져 나오긴 했지만 두 사람은 맹렬히 싸웠다. 불만으로 뽀로통한 얼굴이나 포즈들은 다 미디어를 위한 것이었고, 집에서 둘은 행복한 커플이었다. 세르주는 최신식으로 꾸민 거실에 나란히 놓인 텔레비전 세 대로 채널 세 개를 동시에 보려고 애쓰곤 했다. 자신이 나오는 채널을 틀어놓고, 그것이 좋은 것이든 나쁜 것이든 자신이 출연한 프로그램을 보는 걸 좋아했다. 영어도 프랑스어도 아닌, 두 언어의 조합으로 나온 '버킨 스타일birkinesque'이라는 단어는 분명 미래의 사전에는 등재되지 않을까.

내 인생의 남자들

제인 버킨 : 내 인생의 남자들에 대해 이야기한다면 나는 네 사람을 사랑했다. 존 베리·세르주 갱스부르·자크 두와용 그리고 타이거(올리비에 롤랭)가 그들이다. 나의 커리어에 영향을 준 것은 갱스부르와 셰로, 두와용 세 사람이다. 그들 각자 내 인생의 경로를 변화시켰다. 세르주는 내 인생의 작가와도 같았다. 셰로는 나에게 마리보의 희극에 도전해보라는 제안을 했다. 이 대담한 제안 덕분에 나는 연극 무대에 섰고, 결국 바타클랑의 무대에서 처음으로 노래를 할 수 있는 용기를 얻었다.

제인 버킨이 말하는 올리비에 롤랭

처음 만난 날, 나는 내 앞의 남자가 두려움이라고는 전혀 없는 사람이라는 걸 알 수 있었다. 그가 아이들에게 줄 바나나를 사기 위해 군용버스를 기다리게 하는 걸 보자마자, 나와 같은 편이라는 걸 한눈에 알아본 것이다. 그는 푸른색 철모 앞에서 두려워하지 않았다. 탱크에서 담배 한 개비에 불을 붙여 피우는 그를 보면서 완전히 독립적인 영혼을 마주하고 있다는 걸 깨달았다. 68년 5월에 그의 용기 있는 모습을 발견했을 때도 놀랍기보다는 기뻤다. 나의 영웅이자 흠 없이 충직한 친구를 발견했던 것이다…. 나는 그의 용기와 자유분방함, 대담함을 보고 그를 타이거라고 불렀다. 평범한 사자나, 과하게 근사한 검은 표범보다 더 기묘하고 신비로운 게 호랑이라고 생각하니까. 솔직하게, 나는 그가 내 인생의 마지막 사랑이 될 거라고 믿고 있었다.

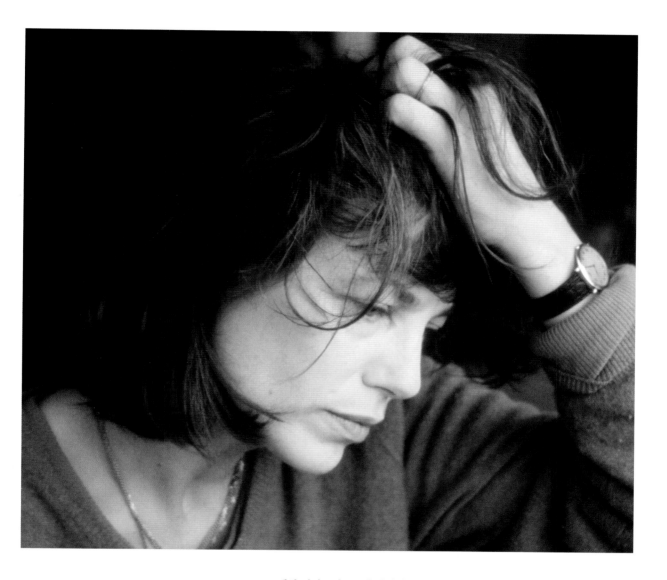

제인 버킨 : 세르주와 아빠가 연달아 저세상으로 떠나자 나를 지지해주던 기둥
이 무너져버렸다…. 세르주가 수술을 앞둔 아빠에게 줬던 시계는 지금 내 손목
에 채워져 있다. 그 후에 세르주는 그걸 돌려달라고 하지 않았다! 아빠가 돌아
가신 후 엄마가 내게 그 시계를 주셨다. 그러니까 이 시계는 아빠와 세르주의
것이었다. 아빠와 세르주는 이해할 수 없을 정도로 내게 사랑을 부어주었다….
지금은 모든 게 다 이해가 된다.

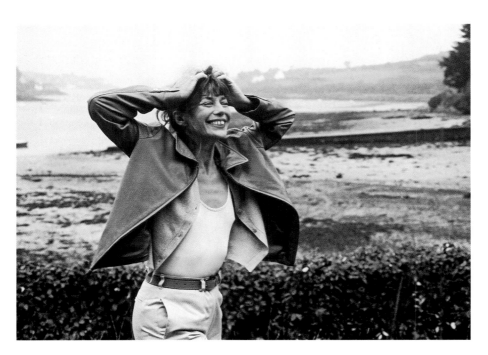

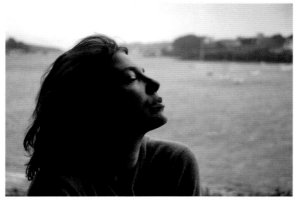

제인 버킨 : 브르타뉴에 있는 환상적인 우리 집. 천재 항해사였던 아빠는 젊은 시절, 달도 뜨지 않은 험한 바다를 며칠간 건너 크리스마스 즈음에야 브르타뉴에 도착했다. 그곳에서 아빠는 프랑스 레지스탕스들과 함께, 추격된 비행기 조종사들의 시신을 끌어올렸다.

피니스테르 주에 있는 아베르 브누아는 아빠의 용기와 거침없는 수완을 보여주지. 나는 거의 전 재산을 들여 이 낭만적인 바라크를 샀어⋯. 20년 전 8월, 로망과 루와 함께 우리가 이곳에 도착한 날, 그 후로 몇 번이고 되풀이해서 이곳으로 휴가를 지내러 오고 조난을 여러 차례 당하기도 했지만 그때마다 이봉 마텍이 나를 구해주었지. 나는 아빠로부터 항해사의 자질은 물려받지 못한 모양이야!

갭, 너와 함께 이 집에서 '얼마나 많은 요리'를 먹으며 즐거운 시간을 보냈는지, 우리 가족이 전부 모여 보낸 여름들, 11월의 얼음장 같던 물속에 머리를 집어넣고서 낚시를 하던 린다의 아들들⋯.

브르타뉴의 레지스탕스 활동가들이 불시에 방문했던 일, 케이트·샤를로트·루 그리고 손주들과 그들의 친구들까지 열네 명과 개 네 마리, 앵무새 한 마리까지 모여 보낸 크리스마스의 기억들⋯. 그 '집'은 비가 내리면 베란다를 비롯해서, 여기저기 함몰되어버리는 부실한 집이었지! 나는 그 집에서 영감을 받아 노래 가사를 쓴 적이 있어. '라 메종 에투왈레La maison étoilée'라는 사랑 노래⋯. 폭풍이 휘몰아쳐서 잃어버린 사랑을 노래한 곳이야.

아베르라크

(프랑스 브르타뉴 랑데다 코뮌의 브라슈강에 있는 항구이자 작은 마을 – 옮긴이)

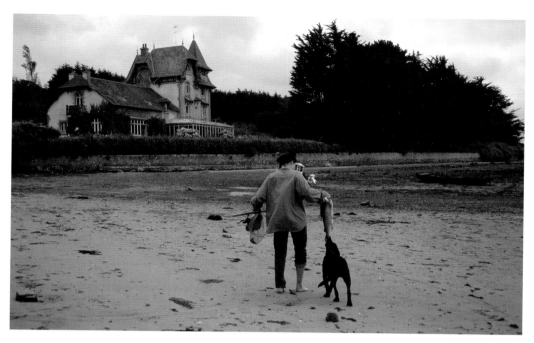

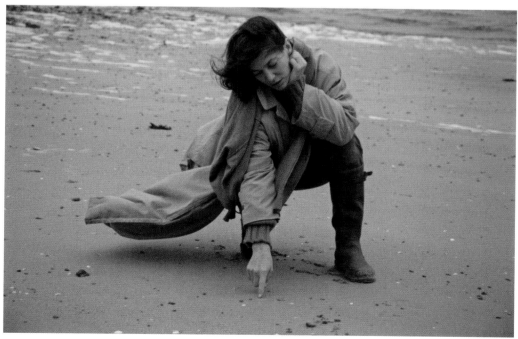

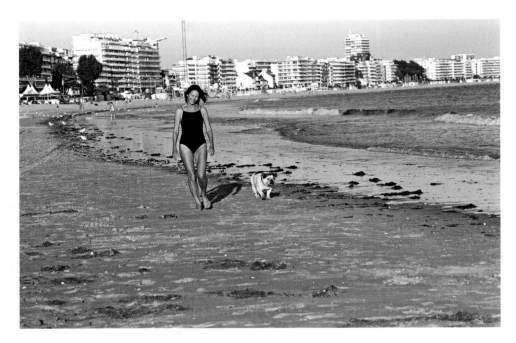

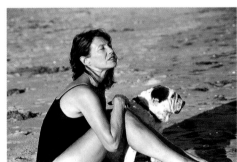
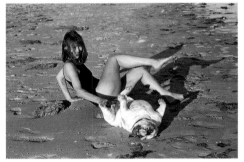

나나 · 베티 · 도라 그리고 시…

제인 버킨: 가장 먼저 나나가 있었어. 내가 세르주에게 준 그 유명한 불테리어야. 나의 마흔 살 생일에 자크 두와용이 선물해준 베티, 베티 는 우리 아이들의 믿음직한 친구가 되었지. 그리고 내가 루에게 준 스파이크라는 개가 있었어. 스파이크는 내가 외로웠을 때 내 곁을 지켜주 었지. 도라라는 이름의 불도그도 있었는데 그의 이름은 프로이트가 결 코 이해할 수 없었던 여자 환자의 이름을 따서 지었어.

버킨… 가방처럼

가브리엘 크로포드: 이 제목은 원래 내가 만든 제인에 관한 다큐멘터리 〈마더 오브 올 베이브스Mother of all babes〉를 위한 미팅에서 나온 거야. 칸 영화제에 간 나는 미국 바이어 앞에서, 선댄스 채널용으로 만든 한 시간짜리 그 영화를 팔려고 애를 쓰고 있었어. 당시에 제인은 아직 미국에서 활동을 하지 않은 상태였지.

하지만 당신은 그녀에 대해 분명 들어봤을 거예요! 제인 버킨이라고요! 그 바이어가 내게 물었어. "당신은 버킨을 말하는 겁니까… 그 가방 브랜드?" 그때 이 표현이 나온 거야. 결국 그는 내 영화를 샀고!

모든 사진작가들의 악몽은 렌즈나 혹은 눈에 모래가 들어가는 것이다. 특히 모래바람이 불기라도 하면 촬영 전체가 멈춰버릴 수도 있다. 하지만 흔히 그렇듯, 우리는 끊임없이 바뀌는 불안정한 땅 위에서 촬영을 하기 위해 모였다. 나는 모래가 만들어내는 그림자와 토양의 배열을 좋아한다. 내 모델 제인이 매번 새롭게 포옹하듯 포즈를 취할 수 있다는 것도 알고 있다. 가격을 매길 수 없는 돌체 앤 가바나 실크 드레스를 입고 사막에 선 제인의 이미지는 그 어느 사진보다 내가 사랑하는 것이다. 머리를 특별히 매만지지도 않고 화장도 하지 않은 제인은 모로코의 태양이 내리쬐는 사구 정상으로 올라갔다. 나 역시 아무 도움을 받지 않고 카메라 석 대와 삼각대를 혼자 들고서 그녀를 따라잡기 위해 노력했다. 드레스에 혹시나 자국이라도 남아 손해배상을 하려면 신용카드 청구서가 얼마나 나올까 생각하지 않으려 무진 애를 써야 했다.

포트폴리오
사막

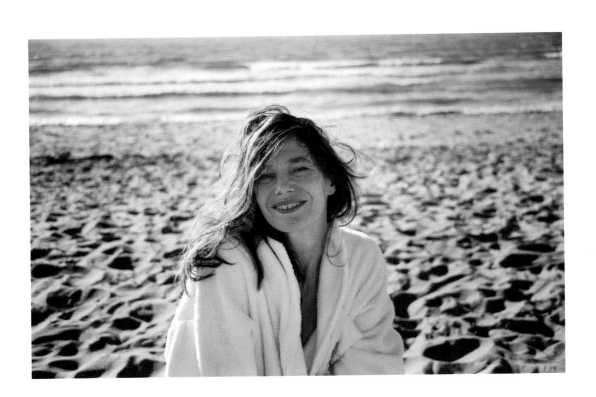

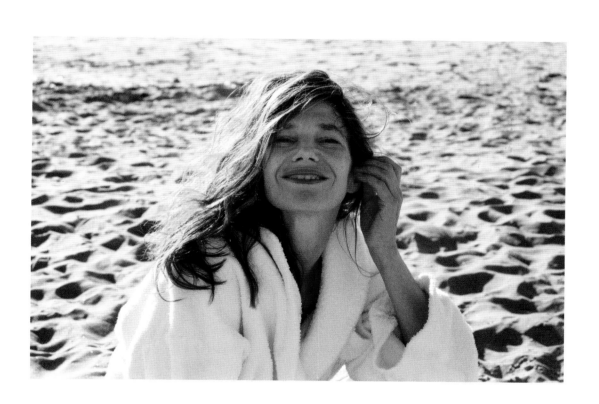

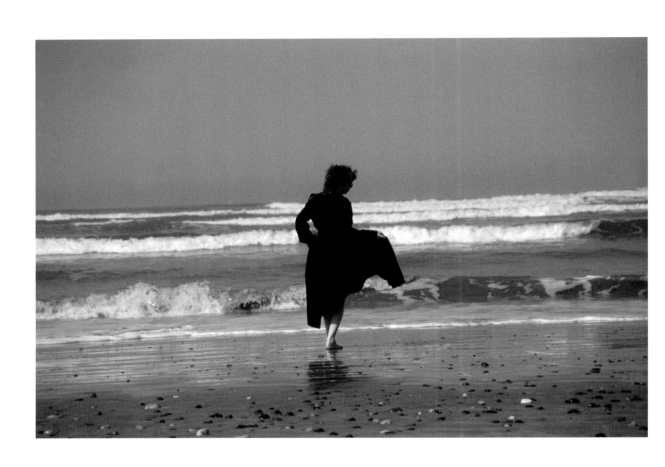

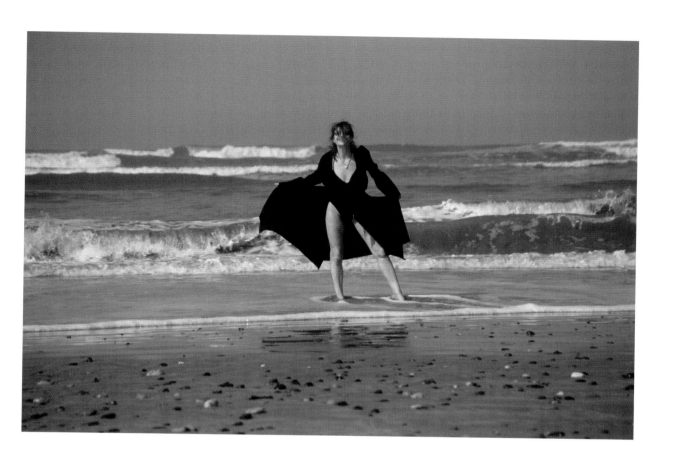

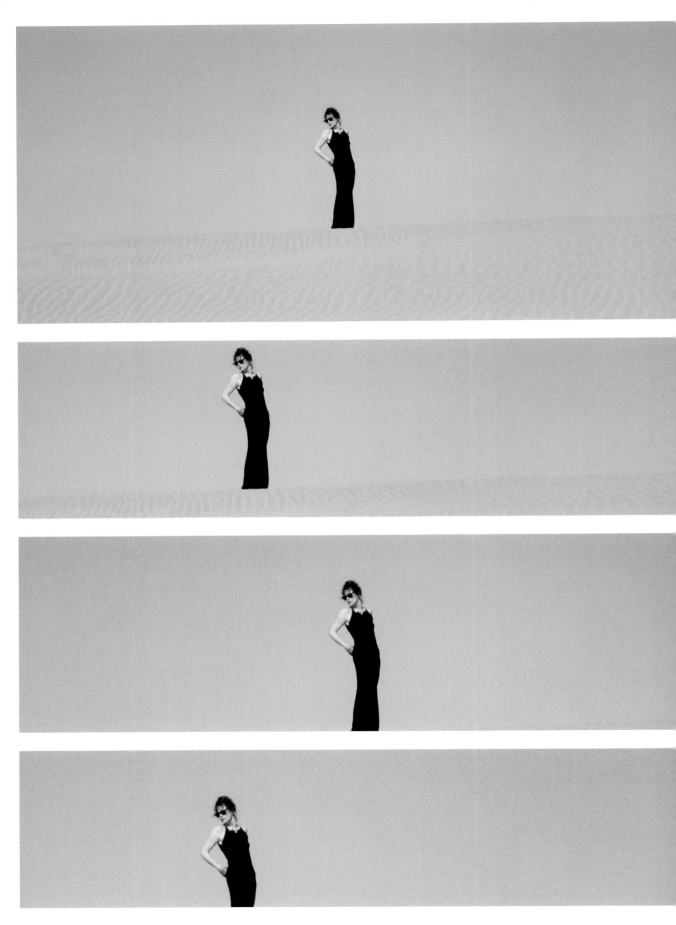

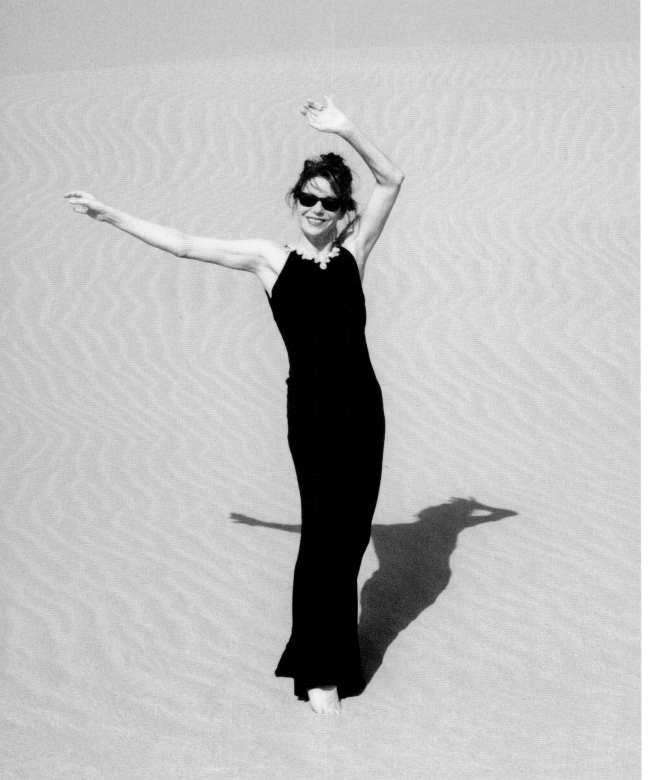

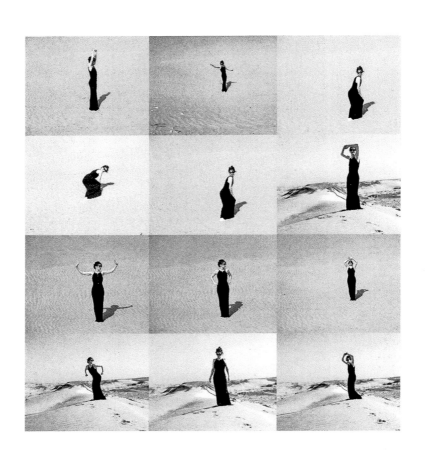

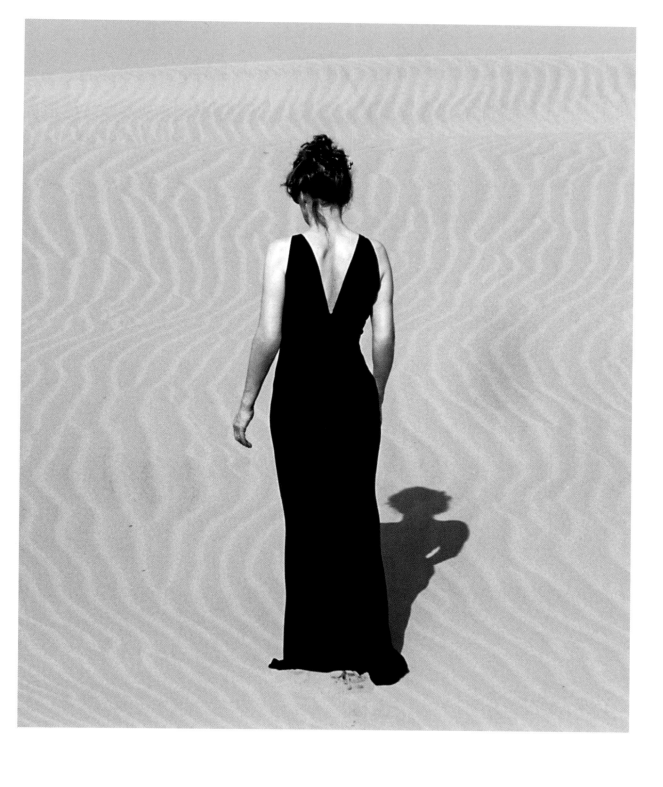

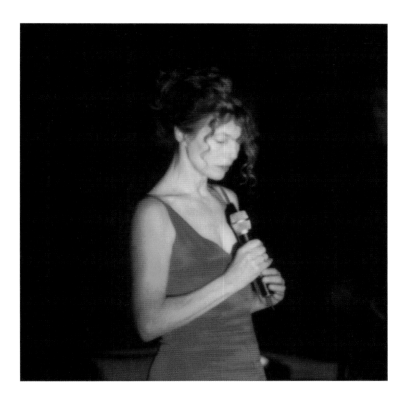

제인 B.

공연 무대

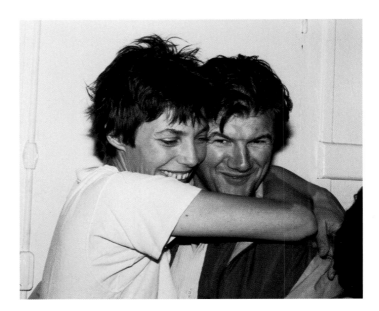

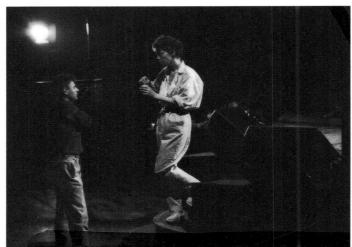

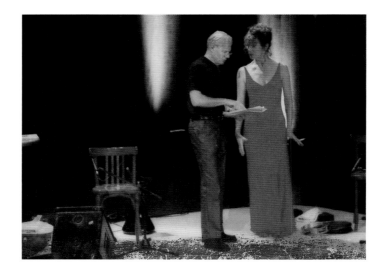

바타클랑, 1987년 3월

바타클랑에서 열린 제인의 공연 포스터에는 이런 제목이 쓰여 있었다. "Je vais y passer(나는 경험하게 될 것이다)".

그녀는 아무렇게나 자른 듯한 커트 머리를 하고 있었다. 어쩌면 세르주에게 잘라달라고 맡긴 것일지도 모른다. 그녀는 자기 셔츠 깃까지 자르고도 남을 사람이었다….

그녀는 홀로 무대 위에 오를 것이다.

세르주는 무대에 서는 법을 세세히 가르치거나 그녀를 안심시키기 위해 그 자리에 나타나지는 않을 것이다. 제인은 과감히 자기 몸을 던지고 지금까지 자신이 부러 투영해온 것과 정반대의 이미지를 취한다. 꾸밈없이, 인조보석 하나 걸치지 않은 채 그저 긴장감만이 온 몸을 감싸고 있었다. 그녀는 왜 이런 모험을 감행한 것일까? 아마 자신을 위험으로 몰아넣기 위해서일 것이다. 스스로를 자랑스러워하기 위해서일 것이다. 세르주의 노래들을 가치 있게 만들고 그에게 자긍심을 느끼게 해주기 위해서일 것이다.

'카바레(작은 예술무대가 있는 프랑스식 주점–옮긴이)'의 분위기 속에, 펠트천이 내려진 무대의 작은 음향장치 앞에서 리허설을 하는 그녀는 내면을 그대로 드러내고 있었다…. 첫 공연 전날, 음향장치는 단번에 홀을 압도할 정도로 쩌렁쩌렁 울렸다. 제인이 갑자기 울음을 터뜨렸는데, 그다음 날 관객들이 그곳에, 바로 자기 앞에 오리라는 걸 깨달은 모양이었다. 자신이 무대를 장악할 만한 능력이 있는지 그들이 알고 싶어 할 거라고 생각한 것 같았다!

그렇지 않다, 제인. 관객들은 그 순간을 함께 공유하기 위해 오는 것이다…. 그때는 몰랐겠지만, 한 달 뒤 부르주에서 1만 명에 달하는 관객이 모일 것이다. 첫 공연 저녁에 제인은 막연히 두려움에 떨며 분장실을 나온다. 순진무구한 희생물이 제단에 나오는 듯한 무거운 공기가 내 어깨를 짓누르는 걸 느낀다. 홀의 안쪽 깊숙한 곳에서 제인이 앞으로 걸어 나오고 〈제인 B.〉의 첫 소절이 흘러나오면 그들은 이미… 완전히 하나가 된다.

필리프 레리숌

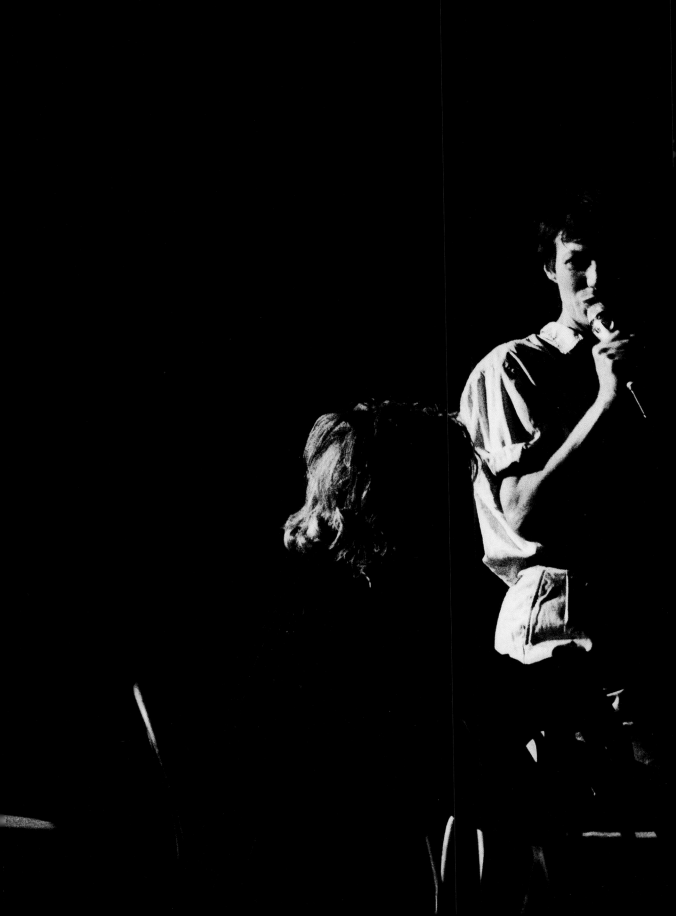

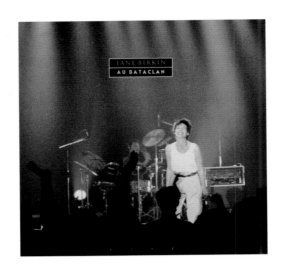

바타클랑

제인 버킨 : 내게 중요한 것은 필리프 레리숌이 이곳에 와 있다는 사실이었다. '바타클랑' 공연이 그처럼 성공을 거둔 것은 전부 그 덕분이기 때문이다…. 필리프는 내가 공연에서 부를 노래들을 골라주었고, 공연 순서와 무대 위에서 내 위치와 자세, 심지어 함께 복습할 개인 교사 제프 코헨까지 추천해주었다. 한 걸음 한 걸음 나를 지도해준 것이다. 내가 계속 노래를 하고 싶어하는 것도 전적으로 그가 나를 무대에 올리고 싶어하기 때문이다. 환상적이었던 '아라베스크' 공연 그리고 '비아 재팬' 공연은 바로 내 옆에 있는 그를 좇아가는 경험이었다….

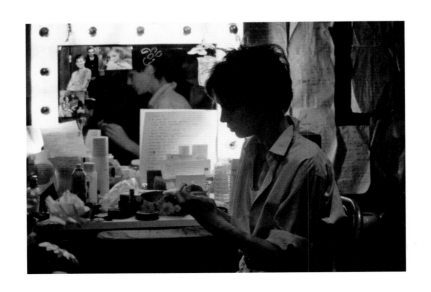

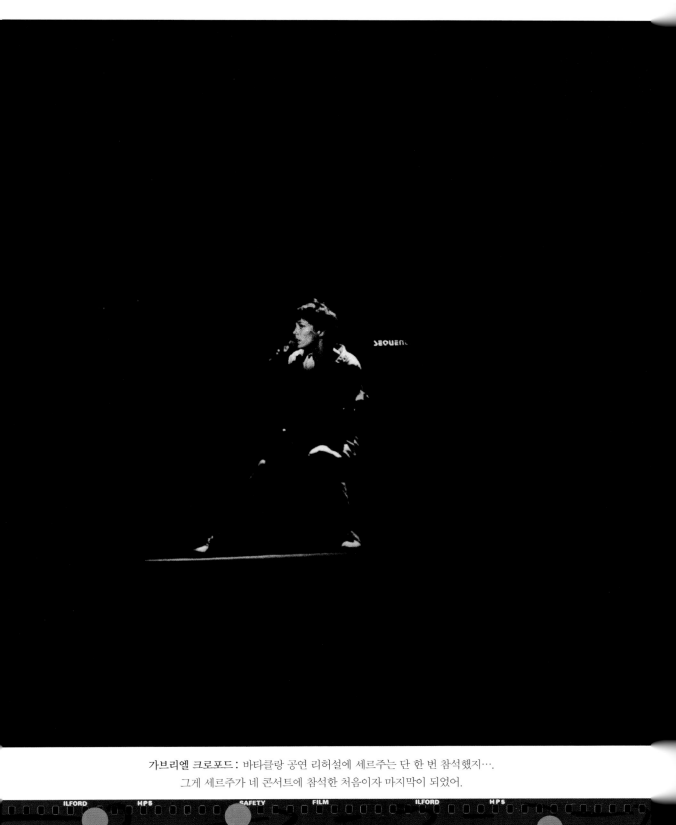

가브리엘 크로포드 : 바타클랑 공연 리허설에 세르주는 단 한 번 참석했지….
그게 세르주가 네 콘서트에 참석한 처음이자 마지막이 되었어.

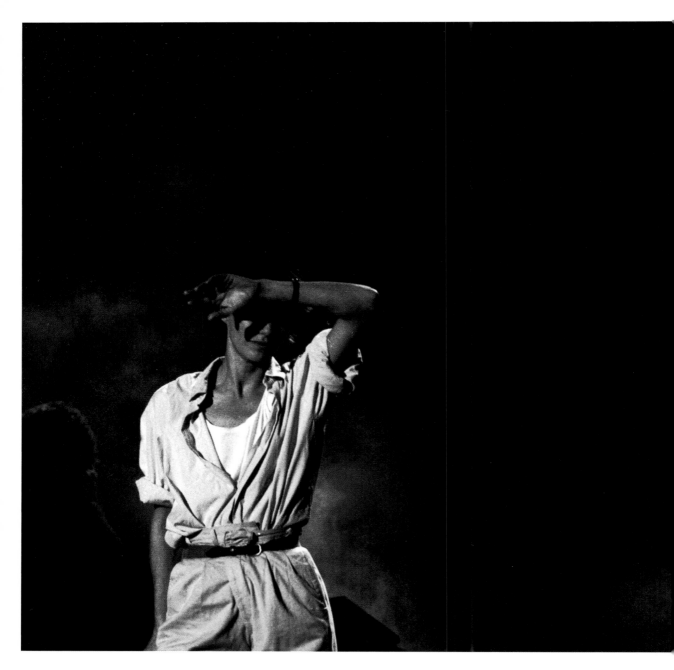

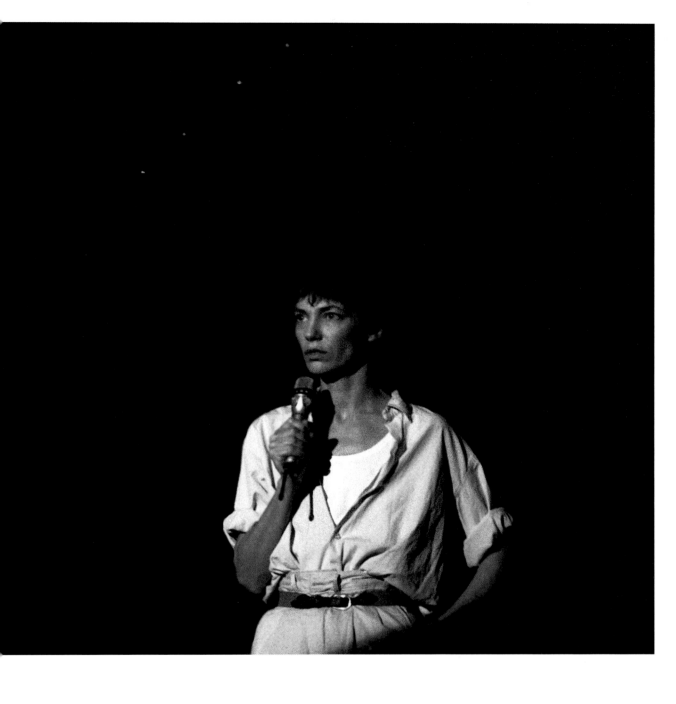

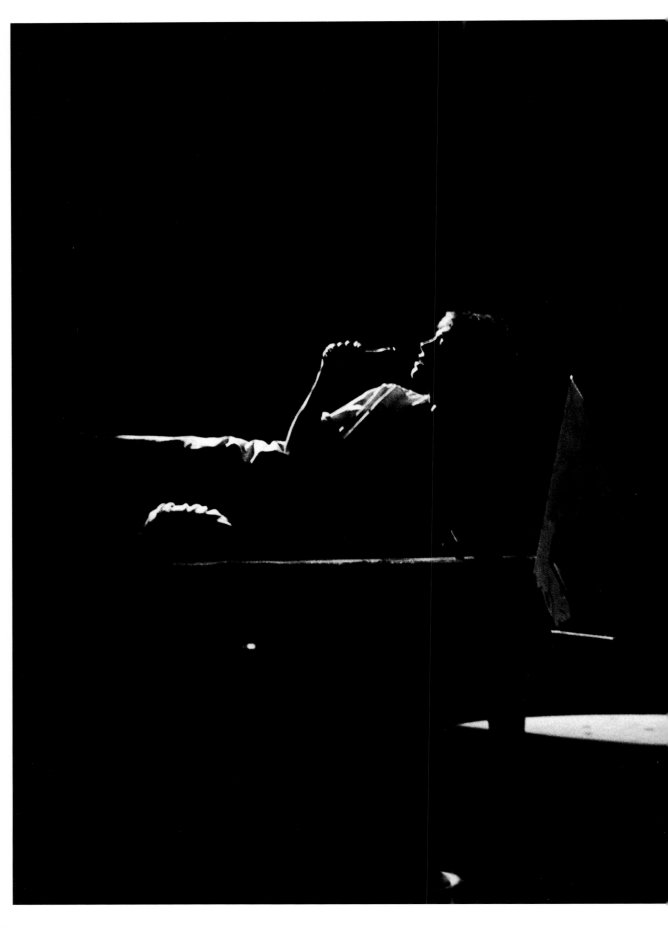

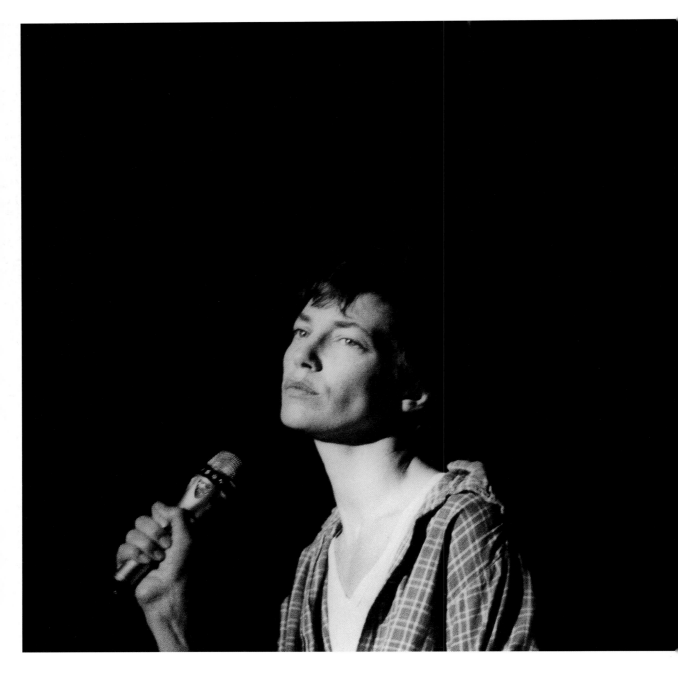

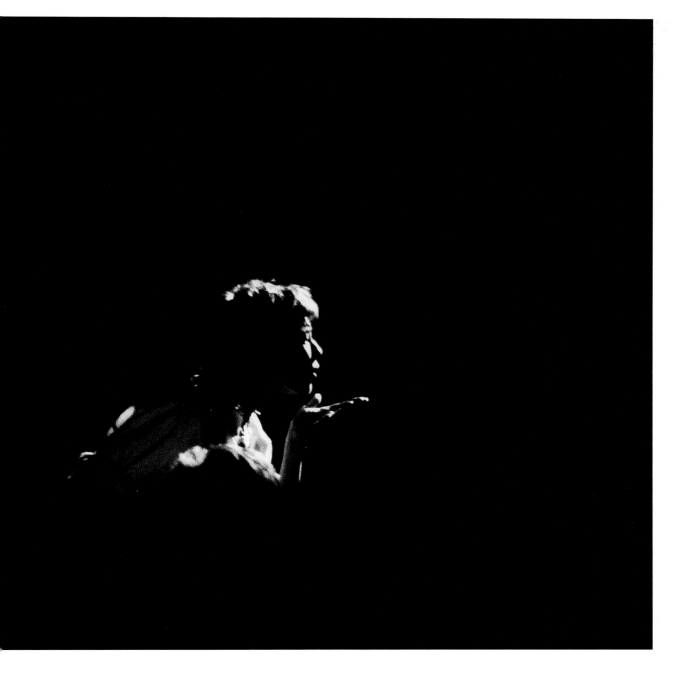

제인 버킨 : 나는 우리 가족 전부가 그 자리에 있었다는 사실을 완전히 잊고 있었어! 심지어 아빠까지.
가브리엘 네 덕분에 가족들을 다시 만나서 얼마나 기뻤던지! 예술적인 성향이 강했던 우리 '가족'….
첫 리허설 이후에야 안도감이 찾아왔어! 세르주가 와주었거든…. 굉장히 기뻤어.
미리 예약을 받지 않았음에도 공연은 매진을 기록했지….

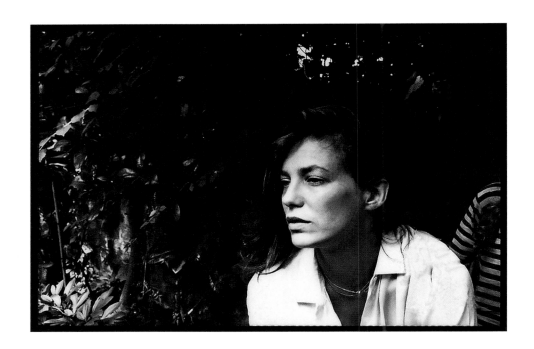

카지노 드 파리

가브리엘 크로포드 : '카지노 드 파리' 공연은 세르주가 죽은 직후에 열렸지. 그렇게 빠른 시일 내에 무대에 올라야 한다는 사실을, 자신에게 그럴 힘이 남아 있는지 아닌지도 너는 채 알지 못한 상태였어. 파씨 거리 어느 벤치에 앉아 있던 네 모습이 기억 나. 벤치 바로 위편에는 흰색 레페토를 신은 세르주의 포스터가 있었지. 새벽 두 시경이었고, 세르주가 죽은 뒤 넌 처음으로 눈물을 흘렸어. 아이들 앞에서는 늘 강한 모습만 보여주려고 안간힘을 쓰던 너였는데. 너희 아버지가 돌아가셨던 날도 마찬가지로 그랬지.
바로 그 순간, 너는 세르주를 기리기 위해서라도 '카지노 드 파리'에서 공연을 해야겠다고 마음을 먹었지.

제인 버킨 : 세르주가 죽었어…. 나는 처음으로 그 없이 그의 노래를 불렀고.

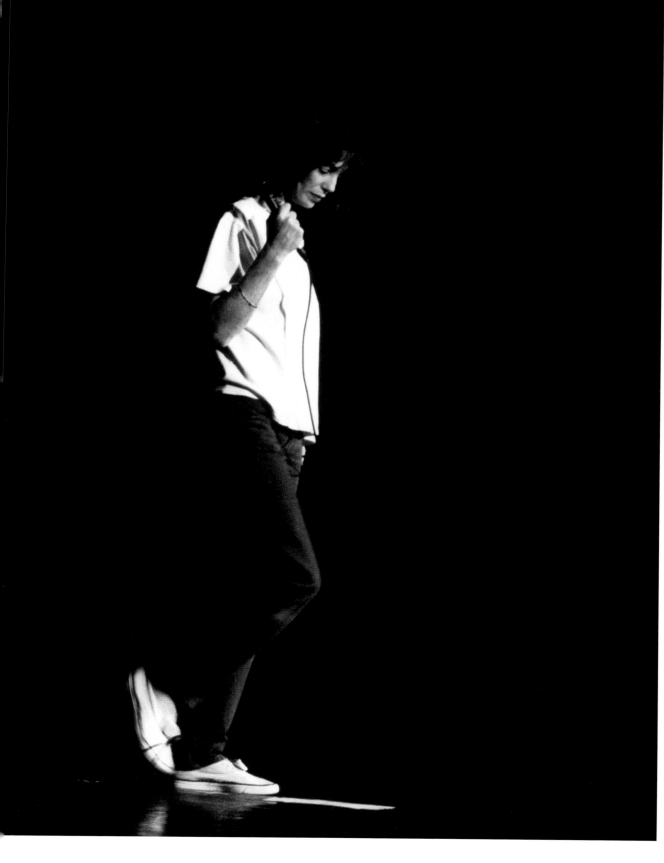

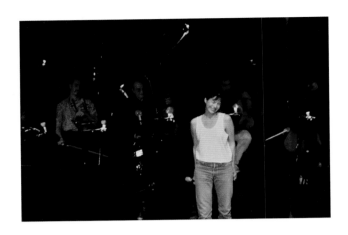

올랭피아

가브리엘 크로포드: 정말 먼 길을 돌아왔어! '바타클랑' 공연 이후 너는 얼마나 굉장해졌는지! 그 장엄한 오케스트라 하며. 장-클로드 바니에르의 아이디어는 감탄을 금할 수 없었어. 얼마나 즐거운 공연이었던지!

제인 버킨: 소름 돋는 공연이었어! 노신사들이 연주하는 오케스트라라는 숭고한 느낌마저 들었고, 펠트천 모자를 쓰고서, 정말 꿈만 같았지···. 바니에르는 정말 아름다우면서도 짜릿했고, 바로크적인 관현악 연주에···. 네가 그때의 감동을 사진으로 남겨줘서 얼마나 기쁜지 몰라.

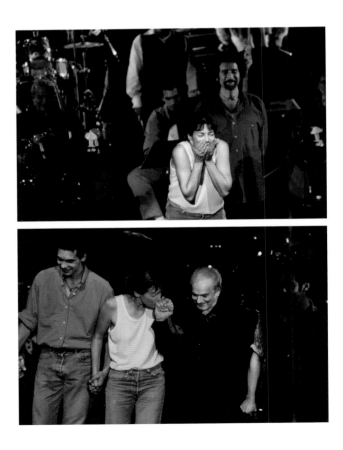

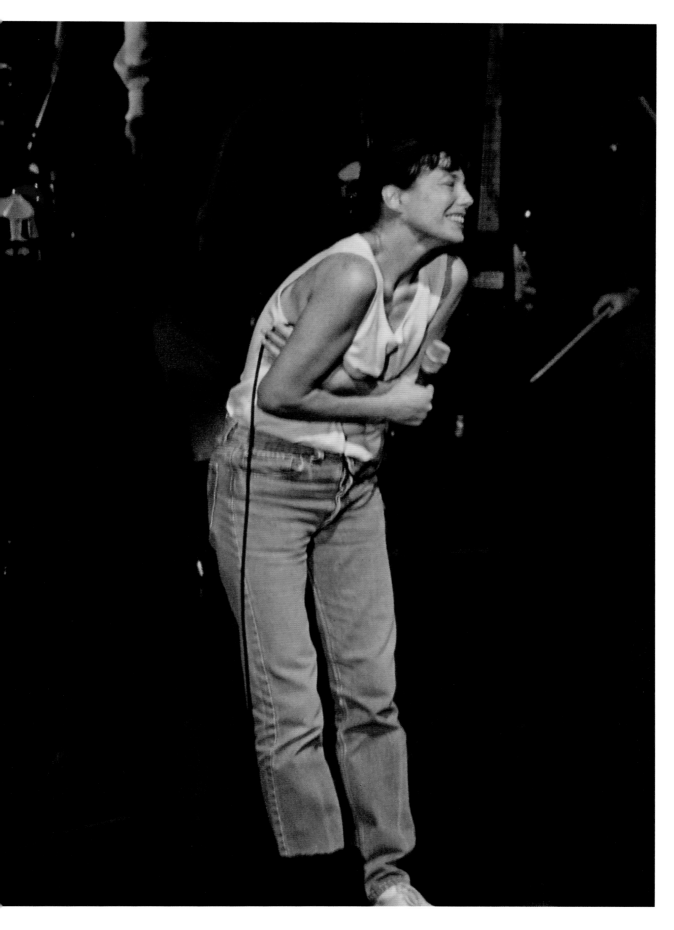

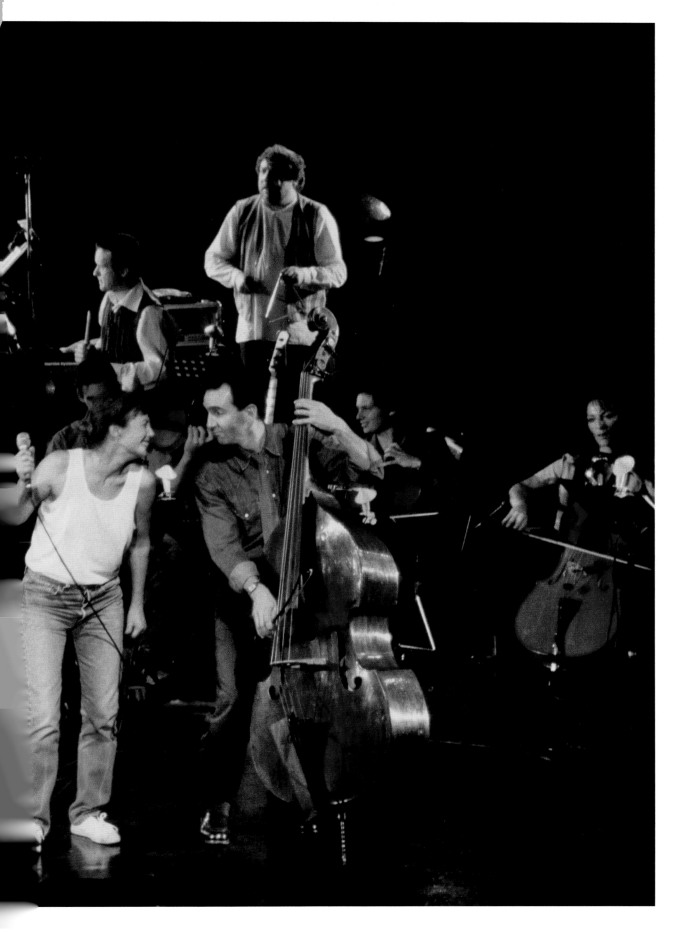

오데옹-테아트르 드 유럽

〈아라베스크〉 앨범, 2002년 3월

제인 버킨 : 로르 아들러가 내게 아비뇽 페스티벌에서 '카르트 블랑슈' 라는 공연을 해보자고 제안하면서 모든 게 시작되었어…. 이번에도 필 리프 레리숌이, 내가 노래할 몇 곡의 관현악 편곡을 알제리 출신 바이 올리니스트이자 그룹 '쟘 앤 팜Djam and Farm'의 리더인 제멜 벤옐스에 게 부탁하자는 아이디어를 내놓았고, 즉각적인 성공을 거두었어! '테아 트르 드 오데옹'의 지배인인 에릭이 내게 3일간 극장 스케줄이 비어 있 다는 걸 알려주었어. 그는 우연한 기회에 내가 그 기간에 공연을 할 수 있는지 물어본 거지. 나는 그에게 바로 브장송으로 오라고 했고… 그는 즉시 우리가 있는 브장송으로 와서 미팅을 했어! 의상과 조명, 빨간 드 레스, 공연 '타이틀'까지 일사천리로 정해졌지! '아라베스크'라는 제목 이 내 머릿속에 떠올랐거든. 며칠 만에 우리는 준비를 마쳤고, 공연 당 일 리카르도가 그 빨간 드레스를 발견했어! 그리고 가브리엘 너는 이 미 잡혀 있던 네 스케줄이 엉망이 될 걸 무릅쓰고, 영국인 엔지니어들 과 함께 공연 준비 과정을 카메라에 담았지…. 우리는 수사물에 버금가 는 스릴 넘치는 장면들을 거쳐, 그 과정을 기록으로 남길 수 있었어. 마 타 하리 역할을 맡은 네가 센 강으로 직행할 뻔한 영화의 도입부를 마 무리해준 덕분이었지. 우리는 전세계를 돌며 투어를 했어. 3년 내내 그 리고 샤틀레에서 마지막 공연을 했지. 오스트레일리아·일본·이스라 엘·가자·라말라까지… 네가 사진과 비디오에 담은 미국을 비롯한 많 은 나라들…. 그게 '아라베스크' 공연의 역사야.

가브리엘 크로포드 : 〈아라베스크〉 앨범을 위해 찍은 사진들이 투어 홍 보를 위해 사방에 붙어 있어! 내가 찍은 사진이 대형 사이즈로 제작되 어 전철과 버스에 붙어 있다니, 처음 경험하는 일이야.
골든디스크를 우리 둘이서 같이 만든 거야. 너는 해석하고 표현하고, 나는 제작하는 방식으로 말이야.

우리는 진심으로 자랑스러웠어.

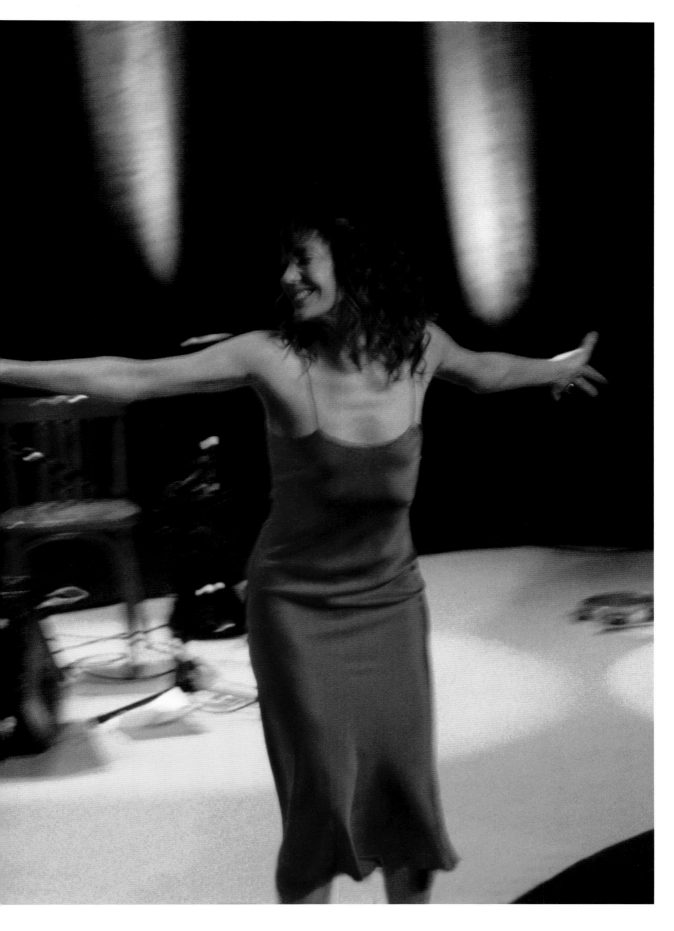

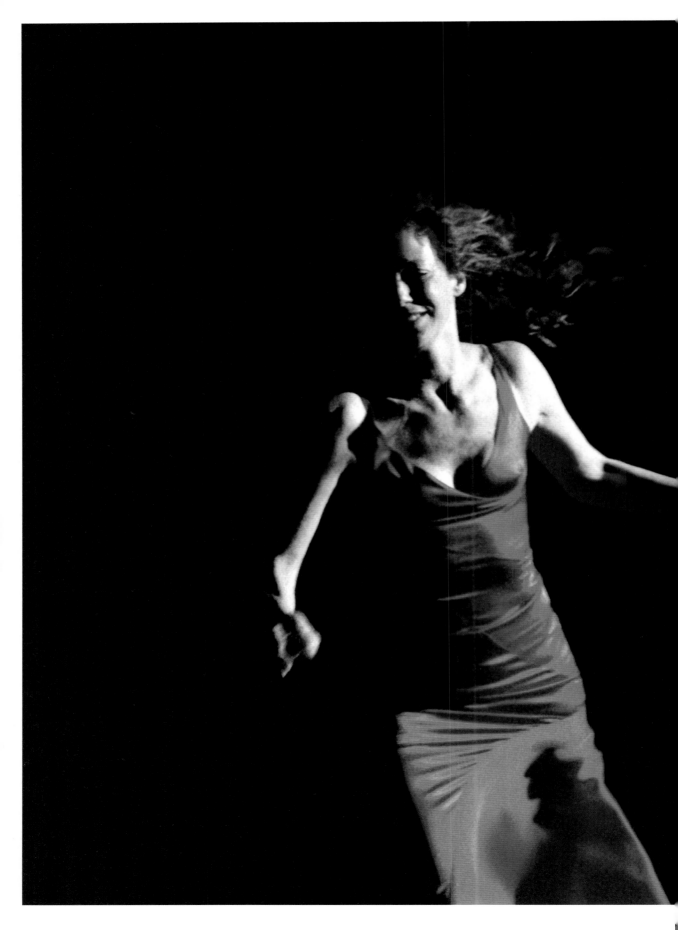

르 팔라스

2009년

가브리엘 크로포드: 1979년에 세르주가 '르 팔라스'에서 공연을 했잖아. 이번엔 네가 같은 무대에 서 있는 걸 보니 기분이 정말 묘하더라. 넌 조그만 조명들이 달린 우산을 쓰고 있었는데, 조명을 받은 채로 발코니까지 관객 사이를 뚫고 건너갔어. 너는 먼저 너의 노래들을 부르고, 너의 이야기와 네가 당시 겪고 있던 고통에 대해 이야기했지. 네 노래 중에서 '앙팡 디베르Enfant d'hiver'를 불렀는데 난 그 노래가 가장 좋아. 순수한 버킨이 낳은 진주알 같은 노래거든.

나중에 나는 앨범 커버에 필리프 베르토메가 찍은 그 우산 사진을 넣었는데, 정말 엉뚱한 생각이었지만 또 얼마나 마법 같은 결과물이 나왔는지.

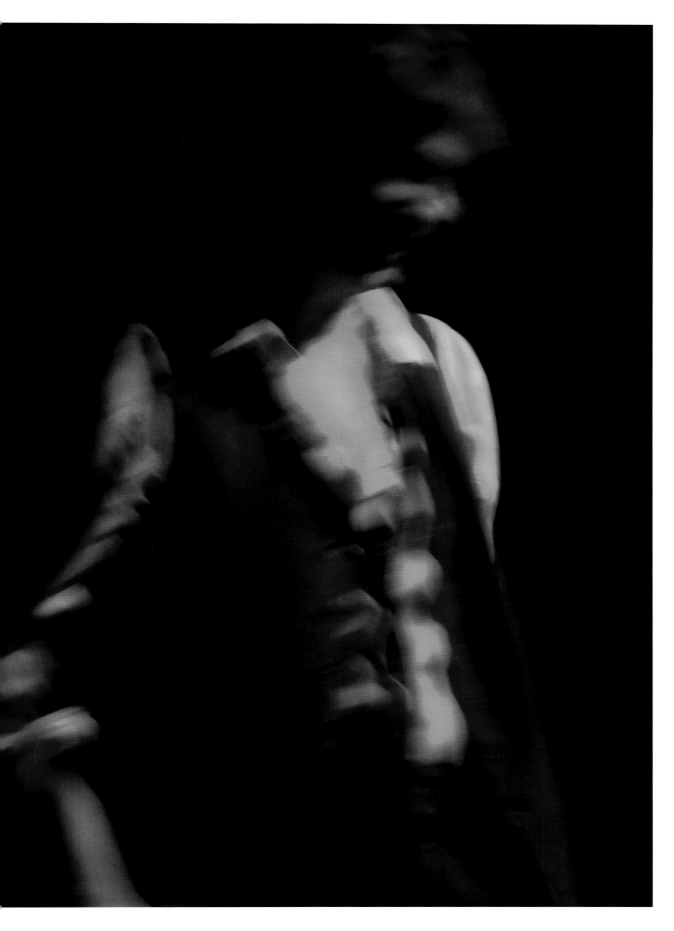

내 인생에는 각기 다른 세 개의 '아라베스크'가 있었다. 가장 먼저 떠오르는 아라베스크는 나의 첫 조랑말의 이름이고. 그다음으로는 발레리나를 꿈꾸던 시절, 늘 해야 했던 아라베스크 동작이다. 결국 난 그 동작을 '계속 유지하지' 못했고, 사진작가가 되었다.

그리고 1999년, 감미로운 '아라베스크'가 나를 찾아왔다. 영국 프로덕션 회사가 우리를 내팽개쳐둔 후에, 제인과 나는 그야말로 혈혈단신 파리에 갔다. 첫날밤은 황홀한 테아트르 드 오데옹에서 카메라를 들고 고군분투했으나 불모의 환경에서 그야말로 나동그라지며 끔찍한 긴장 속에 보냈다. 뒤늦게, 영국 프로덕션 회사한테 우리에게 바로 비용을 지불하지 않으면 내가 찍은 영화를 센 강에 던져버릴 거라고 위협했던 그날 밤. 결국 의지를 관철시키고 승리감에 도취된 우리가 뭘 했더라? 우리는 그럴만한 자격이 있다며 한잔하러 레진의 나이트클럽으로 갔다. 한 잔이 아니라 두 잔 아니 다섯 잔을 마셨는지도 모르겠다. 그건 그야말로 시작에 불과했다. 이후에 '아라베스크' 공연은 대성황을 이루며 거의 모든 대륙으로 퍼져나갔기 때문이다. 우리는 파리의 스튜디오에서 표지와 포스터 사진을 제작했다. 그때 정말 굉장한 사진들이 나왔다. 구석에는 비치 보이스가 있고, 버킨은 몸에 딱 달라붙는 붉은 원피스를 입고서 바람이 나오는 기계 앞에 서서 춤추며 노래했다.

포트폴리오

아라베스크

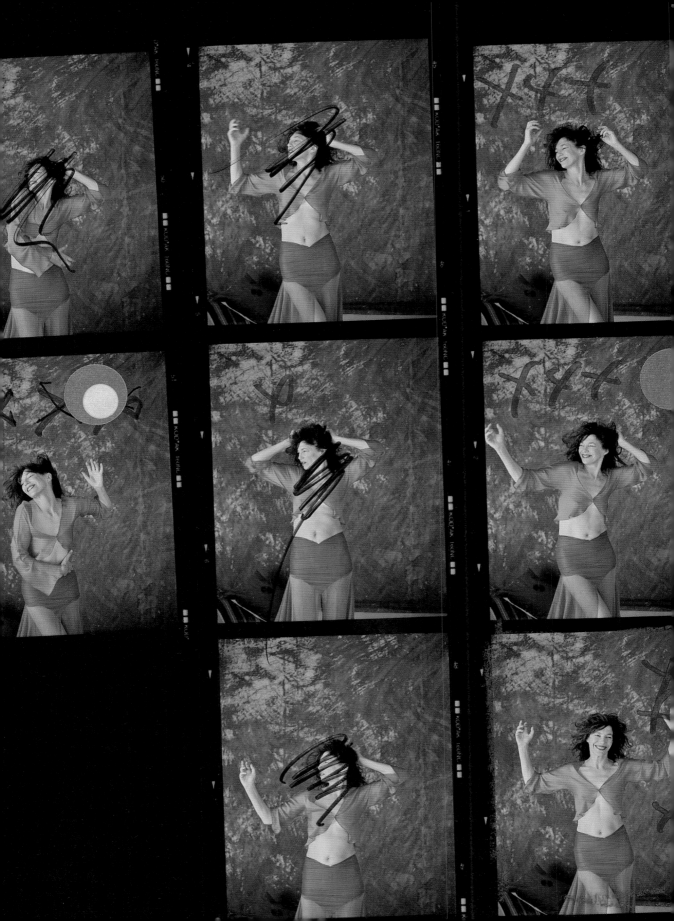

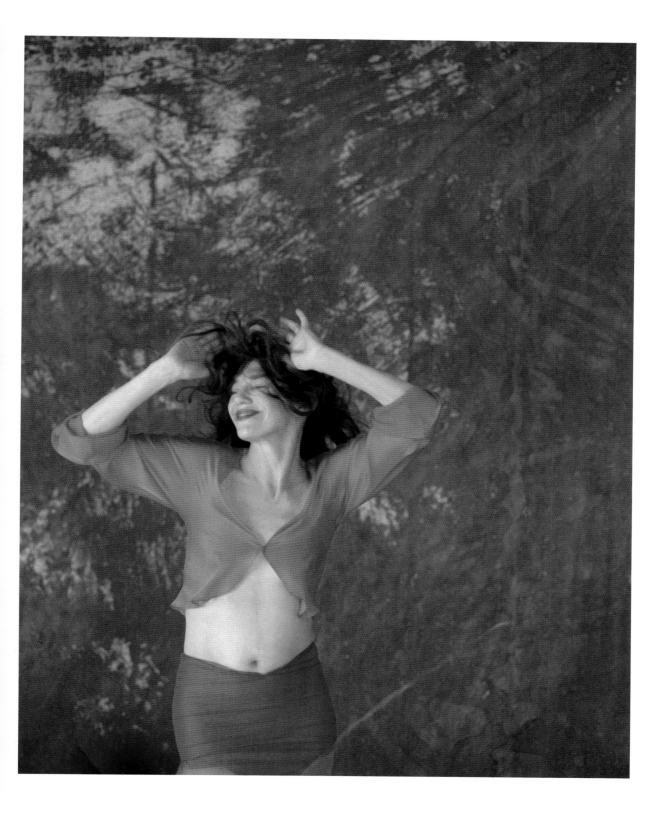

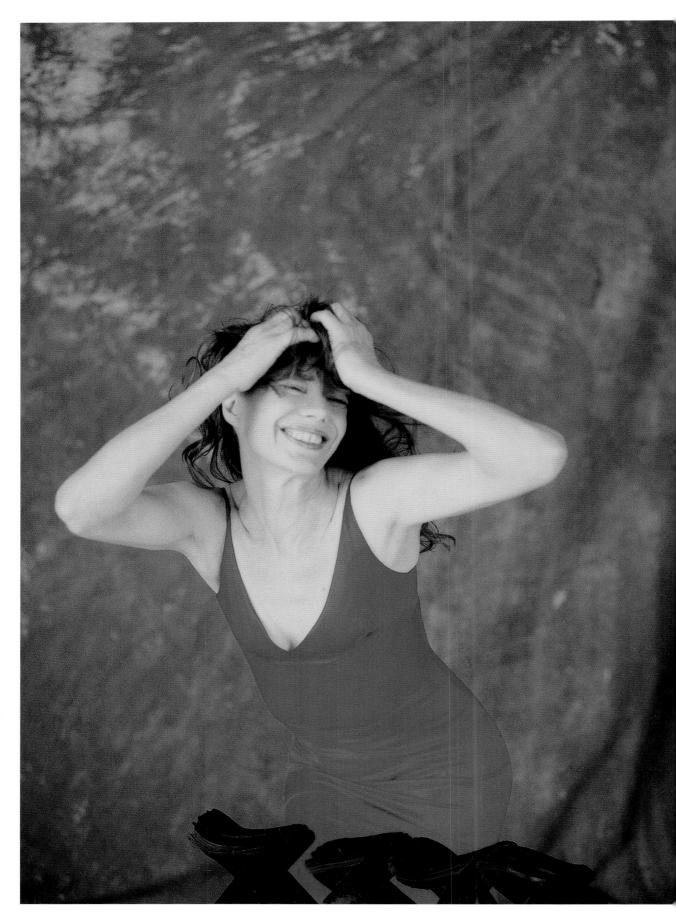

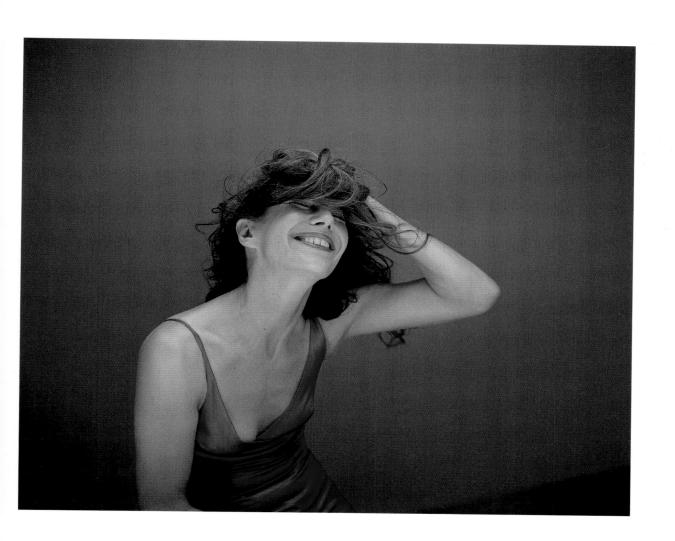

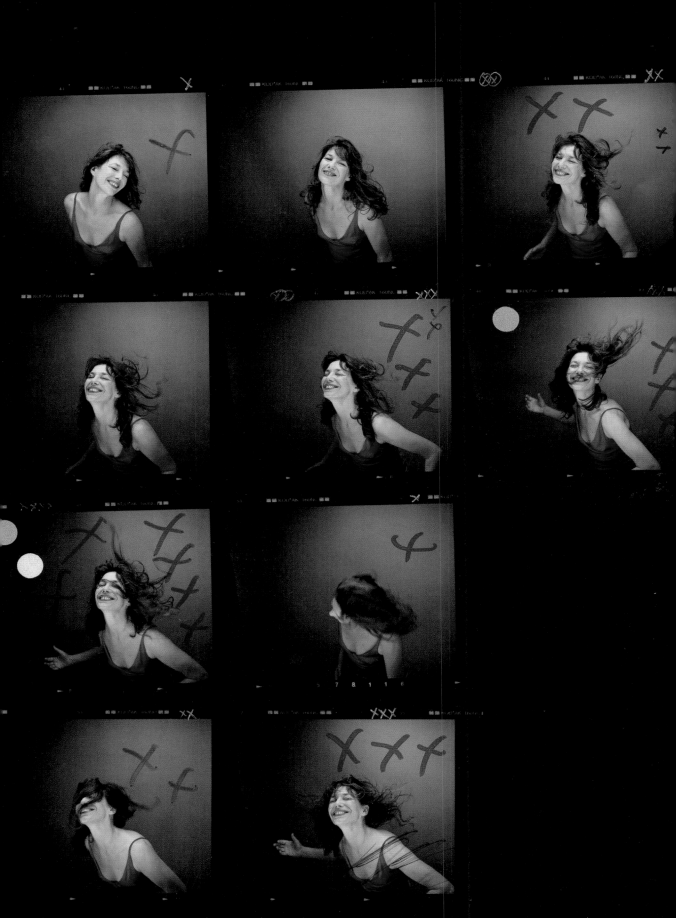

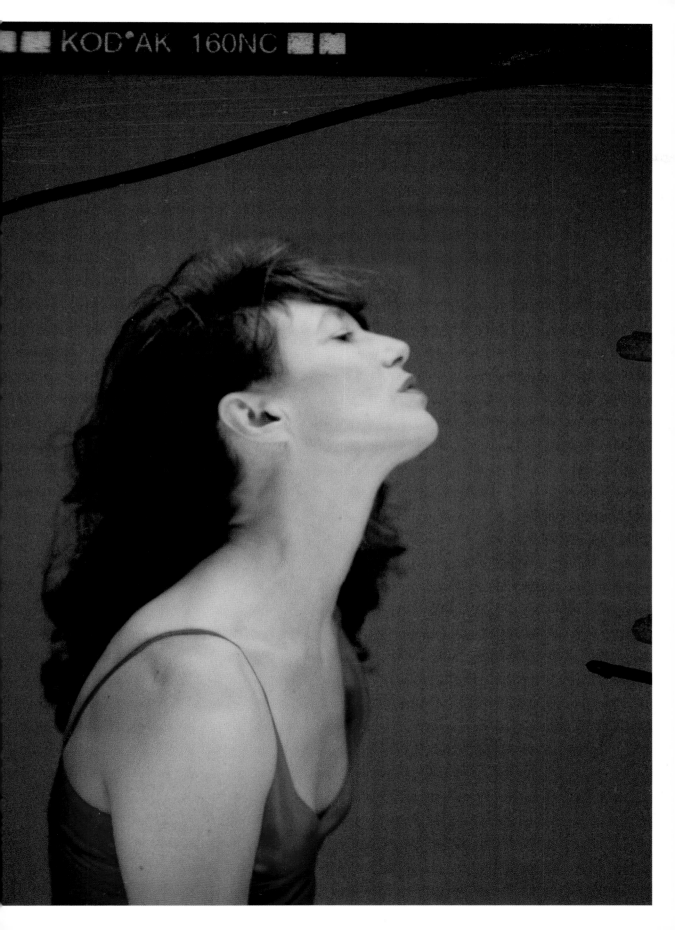

나는 〈오! 파르동, 튀 도르메Oh! pardon, tu dormais〉라는 대본을 썼다. 국제 엠네스티를 위한 3분가량의 클립 영상을 토대로 단편영화를 만들기 위해서였다. 두와용은 나에게 〈오! 파르동, 튀 도르메〉에서 벌어진 그 악몽 같은 밤을 장편으로 만들어보라고 조언했다. 자크 페렝과 크리스틴 부아송 같은 천부적인 재능을 지닌 배우를 온전히 이 영화에 집중하게 한 일이 내 인생의 가장 행복한 순간 중 하나가 아니었을까. 그리고 어머니로서 나의 인생을 담은 이야기 〈복스Boxes〉를, 제랄딘 채플린·미셸 피콜리·모리스 베니슈·존 허트·아니 지라르도·나타샤 레니에·루 두와용·아델 에그자르코풀로스와 함께 만든 경험이 내 인생에서 두 번째로 행복한 순간일 것이다.

제인 B.

희극

제인 B.

1969년

인상착의
푸른 눈, 밤색 머리칼
제인 B
영국인, 여자
스물에서 스물한 살 사이
그림을 배우는 중

부모님과 함께 사는
푸른 눈, 밤색 머리칼
제인 B
창백한 안색, 매부리코
오늘 새벽 5시 20분 전에
행방불명

슈무이크!

푸른 눈, 밤색 머리칼
제인 B
너는 길가에서 잠든다
손에는 피가 맺힌 한 송이 꽃을 들고

라라, 라라, 라라
라라
라라, 라라, 라라라
라라라라라라라라
라라, 라라라

작사 세르주 갱스부르
작곡 세르주 갱스부르. 프레데릭 쇼팽의 전주곡 4번, Op. 28번을 모티프로 함
ⓒ1968 Editions et Production Sidonie
(바가텔 카탈로그) / 멜로디 넬슨 퍼블리싱

〈코메디!〉

자크 두와용, 1987년

가브리엘 크로포드: 프랑스에서 무대 사진가로 데뷔한 건 네가 적극적으로 밀어붙인 덕분이야. 자크 두와용 감독은 스크린 안팎에서 침묵의 대가로 유명하지. 그의 영화 무대 사진을 찍는 것은 진 켈리나 스티폰 프리어스와 일하는 것만큼이나 흥분되는 일이었어. 그 일을 통해 나는 크게 성장하고 배웠어, 믿을 수 없는 특별한 경험이자 변곡점이 된 거야.

제인 버킨: 오 그때 정말 우리는 굉장했어! 넌 그때 완전히 기합이 들어가서는 의자 뒤를 결코 떠나지 않았던 걸 기억해! 촬영을 방해할까 봐 두려웠던 거지. 그날 저녁, 무슨 이유에서였는지, 집으로 돌아가던 길에 나는 자크 두와용의 차를 바로 뒤따라가고 있었는데 태풍으로 인해 나무가 꺾어지며 도로가 막혀버렸어⋯. 미처 브레이크를 밟지 못한 나는 그의 차를 박아버렸고.
화가 머리끝까지 난 자크는 내가 왜 그런 건지 도무지 이해를 못 했고⋯ 결과적으로 차가 완전히 찌그러진 것도 이해가 안 되었다고 말했어. 그 사고로 인해 네가 다치고 말았지. 그날 밤 통증으로 힘들어하는 너를 내가 발견해서 런던으로 보냈고, 너는 뇌진탕에 걸렸고⋯. 정말 잊을 수 없는 시작이었어, 내 용감한 친구⋯ 지금까지도 그 일은 정말 미안해.

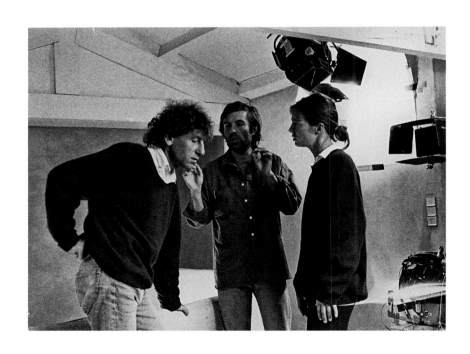

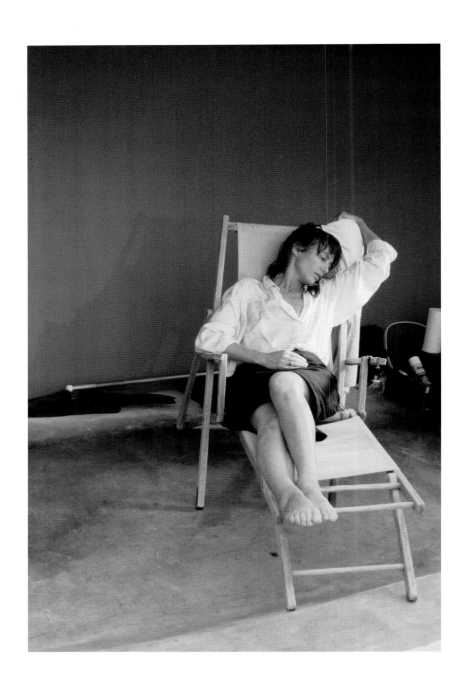

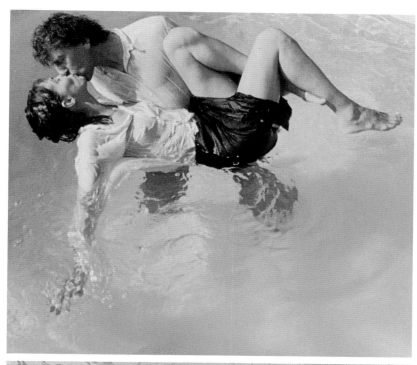

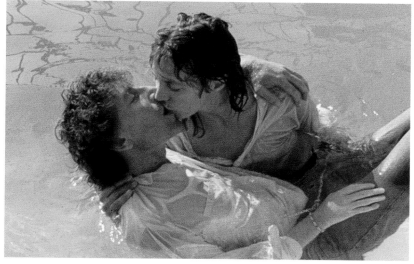

제인 버킨 : 수송은 정말 거부할 수 없는 매력을 지닌 완벽하고 신비로운 배우야.
그는 저 장면을 찍을 생각에 두통을 앓고 구토를 하기도 했지만…. 내가 정말 좋아하는 장면이야!

〈그리운 아빠〉

베르트랑 타베르니에, 1990년

제인 버킨 : 더크 보가드가 테이블 아래로 내 손을 살짝 쳤어. 내가 당장 눈물을 터트리지 않고 참을 수 있게 하려고 그런 거야. 카메라가 돌아갈 때까지 내가 감정을 유지하고 있었으면 했던 거지. 그는 내 안의 베스트를 끌어내길 원했고, 톰 코트니가 〈킹 앤 컨트리〉를 찍을 때 적절한 시점에 눈물을 쏟은 것처럼 나도 훌륭한 여배우로 대접받길 원했어. 그는 섬세하면서도 가끔 냉소적인 태도를 보이긴 했지만 정말 너그러운 파트너가 되어주었어. 결국 그는 나와 함께 마지막 영화를 찍은 셈이 되었는데, 그때 우리는 그렇게 되리라는 걸 알지 못했지. 나로서는 더크 보가드가 내 아버지 역할을 하면서 나와 같이 영화를 찍고 있다는 게 상상도 할 수 없는 일이었고(우리 아버지조차 단번에 좋다고 했거든!), 그 모든 게 보가드와 친분이 있던 올케 비 덕분이었어. 그는 이미 은퇴를 한 뒤였음에도 베르트랑 타베르니에 감독과 영화 〈그리운 아빠〉를 위해 출연을 해주었어.

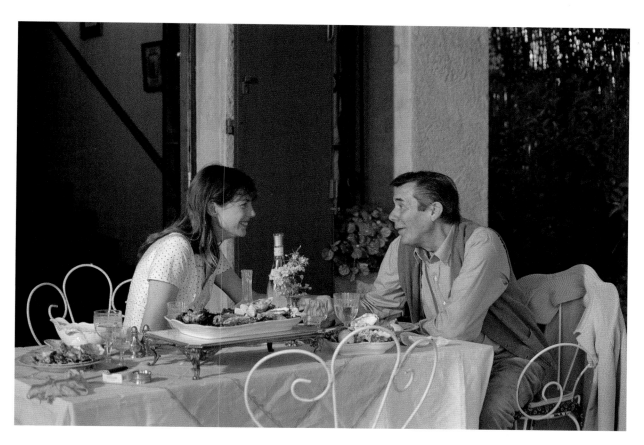

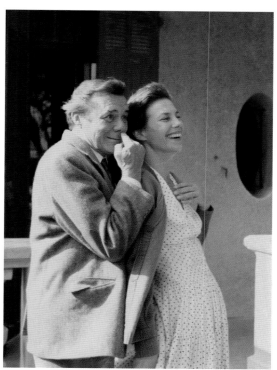

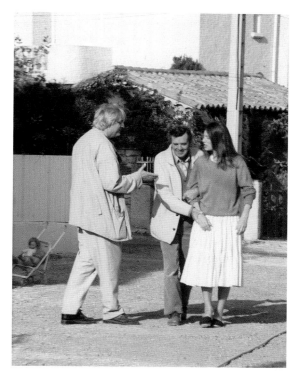

〈오! 파르동, 튀 도르메〉

제인 버킨, 1992년
자비에 뒤랭제르, 1999년
영화와 연극으로 상연

제인 버킨 : 태어나서 처음으로 배우들의 연기를 지도한 경험이었는데 꽤 즐거웠어. 시나리오 작가로서의 능력도 인정 받았지…. 제작부 책임을 맡은 도미니크 앙투안, 그리고 나의 배우이자 제작자인 자크 페랭… 촬영감독은 프랑수아 카토네가 맡았는데, 나는 매혹될 수밖에 없었어. 우리 팀, 내가 속속들이 알고 있던 나의 이야기, 그리고 천부적인 여배우 크리스틴 부아송에 대해….

〈오! 파르동, 튀 도르메〉는 영원히 내 기억에서 사라지지 않을 천재적인 배우 티에리 포르티노의 환상적이고 다정한 몸짓, 그리고 내 원작을 바탕으로 연극을 연출한 자비에 뒤랭제르가 참 인상적이었어. 매일 저녁 자비에와 둘이 머리를 맞대는 작업의 나날이었지. 정말 꿈만 같았어. 어마어마한 배우들이 어찌나 겸손하던지. 티에리 포르티노·피콜리·뒥스… 정말 그들에겐 한없는 애정을 바치고 싶어.

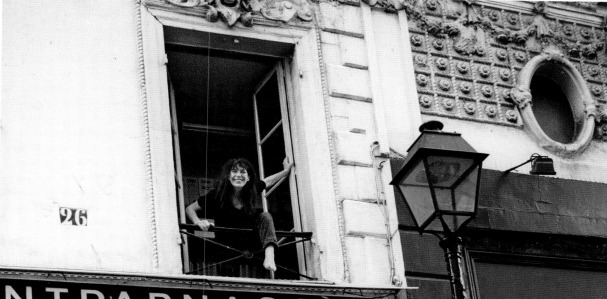

NTPARNASS

LA GA
MONTPA

MONTPARNA

Jane Birkin, Thierry Fortineau

**Oh! pardon
tu dormais...**

une pièce de Jane Birkin
mise en scène Xavier Durringer

assisté de Sandra Chères décors Éric Durringer et Dominique Odic
lumières Orazio Trolla, costumes Natacha Diehl

France inter | LE FIGARO | PARIS PREMIÈRE
| FIGAROSCOPE |

location 01 43 22 16 18 FNAC 0 803 000 003 3615 FNAC fnac

Théâtre de la Gaîté Montparnasse
une production Théâtre de la Gaîté Montparnasse

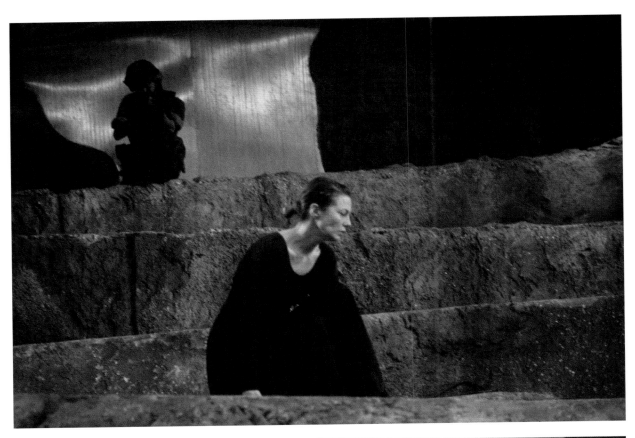

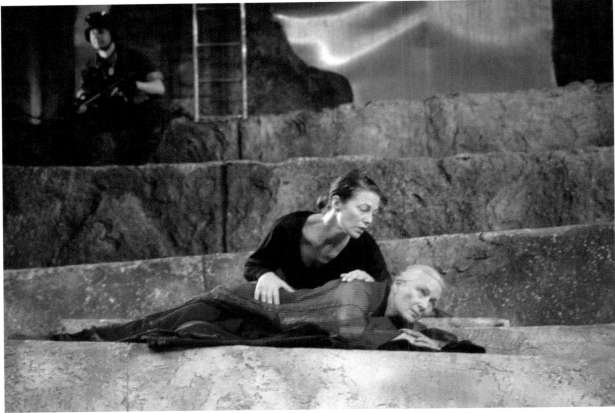

〈트로이의 여인들〉

런던 내셔널 테아트르, 1995년

가브리엘 크로포드: 〈거짓된 시녀La Fausse Suivante〉의 무대 사진을 찍으러 그 자리에 가지 못한 게 너무 애석해. 그 훌륭한 쉐로의 작품이었는데. 아마도 너의 연극 무대 경력의 정점을 찍을 작품인데 말이야. 후회하기엔 너무 늦었지만….

제인 버킨: 사랑하는 친구, 정말 그 자리에 있던 모두를 위해 네가 있었어야 했는데! 〈거짓된 시녀〉는 내가 마흔한 살에서야 진짜 무대를 경험한 첫 연극무대였어. 그것도 파트리스 쉐로라는 천재 연출가의 손에서 무대에 오른 거지…. 그는 큰 위험을 무릅쓰고 신인인 나를 캐스팅해주었는데 결과는 굉장했어. 캐스팅·조명·음악·연출 전부 말이지. 쉐로 자신이 그 연극을 카메라에 담아낸 영화가 또 있었어. 친애하는 거장 피콜리와 함께 찍은 영화가. 나는 텔레비전에서 그 영화를 방영해주기를 간절히 기다리는 중이야! 호로비츠가 연출하고 됙스가 출연한 〈켈크 파르 당 세트 비Quelque part dans cette vie〉에선 기적이 일어났어. 피에르가 바로 내 남편으로 나온 거야, 우리는 완벽한 부부였어! 그런데 그 연극을 텔레비전에서 '방영한' 건 피에르가 사망한 뒤였어. 그것이 비극인지 희극인지 결정하는 것만 해도 얼마나 시간을 끌었는지…. 몰리에르의 작품으로 세 번이나 노미네이트되었던 피에르가 몰리에르상을 수상한 것도 80세에 이르러서였어! 내 손으로라도 그 순간을 필름에 담았어야 했는데 그러지 못했어. 그땐 너무 소심했고 허영심과 두려움도 있었던 것 같아…. 다른 대단한 작품에 대해서 그렇듯이 단지 그 순간을 보존하기 위해 촬영을 해도 되는 건데 말이야. 그때서야 나는 네가 늘 그 역할을 해주었다는 걸 새삼 깨달았어. 내가 얼마나 운이 좋았는지! 너라면, 너는 네 카메라에 우리를 담았을 텐데! 너는 용감하게 그 일을 했을 텐데 말이야.
아니 카슬레딘과 함께한 〈트로이의 여인들〉(에우리피데스 원작)…. 그녀는 내 안에 안드로마케 역할을 해낼 만한 여배우로서의 재능이 있다고 믿었고, 작은 사무실에서 나는 그녀에게 내 인생을 들려주었어. 그녀는 이렇게 감탄 어린 말을 내뱉었지. "당신이야말로 안드로마케잖아요!" 네 사진에 포착된 로즈매리 해리스를 봐! 30년 만에 영국 무대에 처음으로 오른…. 내셔널 테아트르의 웅장함, 그리고 나서 보스니아 상황에 대해 '개인적인 각성'을 하게 되었고…. 마지막 공연을 마치고 3일 후에 나는 사라예보로 향하는 탱크에 타고 있었지!

〈메르시…닥터 레이〉

앤드류 리트바크, 2002년

제인 버킨 : 나의 친구 앤디 리트바크는 경이로운 여배우 빌 오지에·다이앤 위스트와 함께 〈메르시… 닥터 레이〉를 만들었어! 현실을 뛰어넘는 무모한 이 영화는 인터넷으로라도 찾아볼 만한 가치가 충분해. 미친 정신분석가와 자신만의 세계를 가진 앤디가 나오고, 누아르 시리즈의 분위기를 풍기는 오락영화야. 환상적인 세계를 담은 시나리오를 읽고 나서 나는 반드시 영화로 만들어야 한다고 생각했고 그래서 투자를 했어. 기묘한 흥분과 독특함을 지닌 영화야!

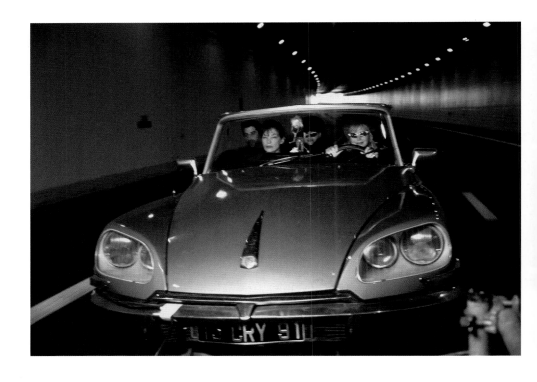

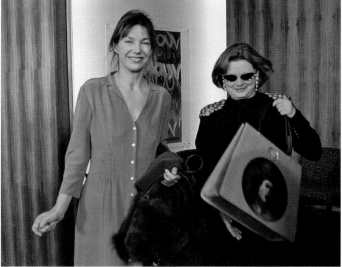

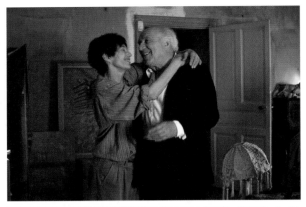

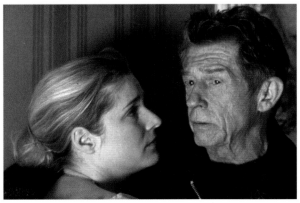

〈복스Boxes〉

제인 버킨 연출, 2006년

제인 버킨: 〈복스〉를 연출한 것은 굉장한 기쁨이었다. 산고의 고통 끝에 세상에 나온 내 아기, 엄마로서 산다는 것의 고통과 죄책감·복잡함, 그리고 자신에 대한 실망감이 다 녹아 있는 시나리오였다···. 내가 좋아하는 모든 배우들을 한자리에 모을 수 있었다는 것도 그렇고, 그들이 나의 러브 스토리를 연기하겠다며 내 영화에 출연하는 모험을 기꺼이 수락했을 때 정말 기뻤다. 영화가 개봉한 뒤 반응도 성공이었다. 내 여동생 린다는 내게 이런 문자를 보냈다. "고아 같은 우리들을 대변해준 미셸 피콜리와 제랄딘 채플린에게 고마울 뿐이야."

그랬다. 그 두 사람은 나의 부모인 주디와 데이비드의 본질, 기상천외함과 매력을 잘 표현해주었다. 나의 '아빠' 역을 두 번이나 한, 언제 봐도 대단한 남자이자 친구이자 거장인 존경하는 피콜리, 그리고 타고난 눈물의 여왕이면서도 명랑하고 언제나 최고의 여배우인 제랄딘 채플린이 연기를 맡아주었다. 그녀는 우리 엄마의 충실함과 아름다움·슬픔까지 발견해 표현해주었다. 그리고 나의 슬픔까지도. 엄마는 '자기' 역할을 연기하실 때까지 살아계시지 못했기 때문이다···.

피콜리와 채플린은 평소와 같은 우아한 모습으로 빈정거리면서 냉정한 유령들처럼 정원을 건넜다. 그런 그들을 곁에서 직접 보는 것은 꿈만 같았다···. '할아버지' 미셸 피콜리와 함께하는 장면에서 루가 한 팀이 되어 역할을 해내는 걸 지켜보는 건 또 어떻고! 루는 영화에서 상을 당한 아이 역할을 맡았는데 창가에서 아버지인 모리스 베니슈의 유령이 살아 돌아오는 걸 보게 된다.

촬영 첫 날 루가 눈물을 흘리던 장면은 세상에나 나를 완전히 감동시켰다. 그 눈물을 보고 나는 루가 배우로서 타고났을 뿐 아니라 진지한 면모를 갖추었다는 걸 깨달았다. 그 밖에도 나와 함께 영화를 찍고 싶어 했던 젊은 여배우 쳐키 카료, 나타샤 레니에의 관대함···. 그리고 아역의 아델 에그자르코풀로스·존 허트·아니 지라르도···.

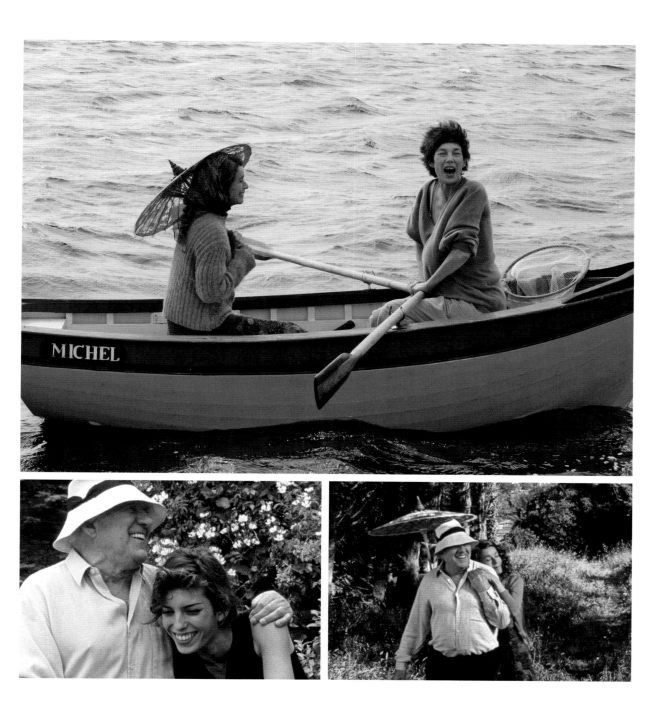

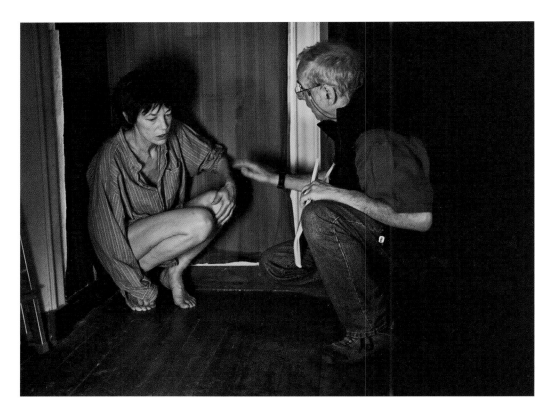

제인 버킨: 그들은 내게 모든 걸 선사했다. 자신의 지성과 영혼·한없는 재능을…. 그리고 그들을 카메라에 포착하는 기쁨을, 카메라 뒤에 서서 내가 원하는 것을 전부 얻어가는 기쁨을…, 감정·미소·독창적 면모를…. 리베트는 내가 영화 속에 너무 많은 걸 담으려 했다고 말한 적이 있다! 그런데 다양함이 나의 세계였다…. 여인들·어머니들·전에 사랑했던 사람들 그리고 유령들이 내 집을 가득 채우고 있었다.

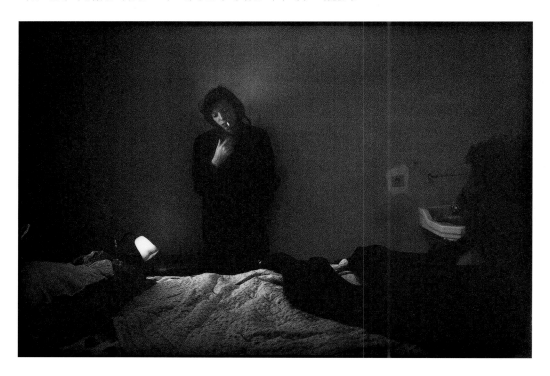

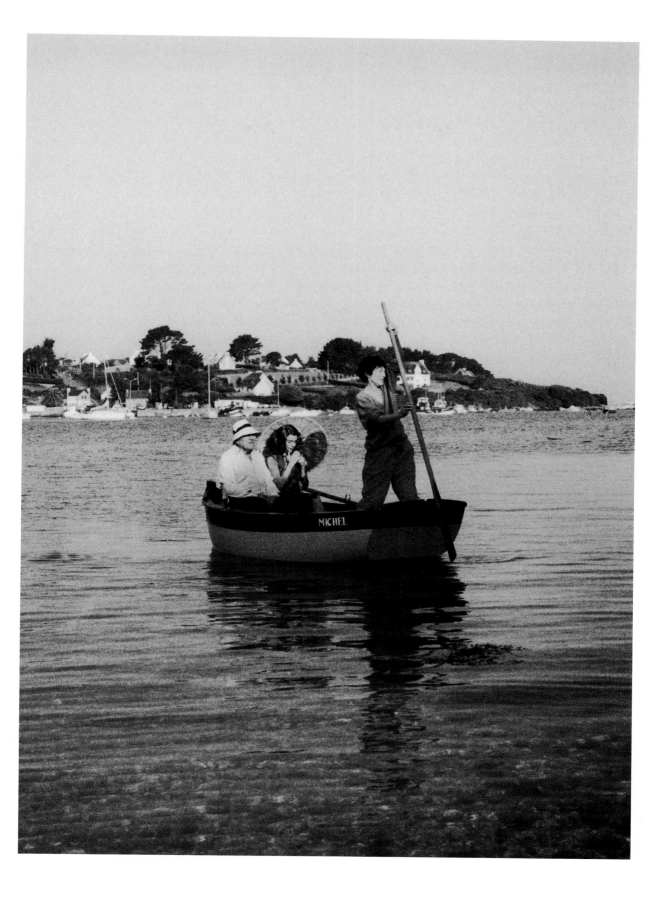

제인을 사진에 담는 것은 아이의 사진을 찍는 것과 비슷하다.

사진작가 일을 시작한 초반에, 나는 아이 사진을 전문으로 찍었는데 무척 즐거웠다. 아이들은 우리가 기대하는 바를 안다. 아이는 렌즈를 향해 활짝 웃는다. 필름 두 롤을 다 쓸 때쯤이면 아이는 카메라의 존재를 잊고 주의력이 사방으로 흩어지는데 그때부터 셀 수 없이 많은 사물을 보거나 듣거나 생각한다. 제인과 촬영하는 것도 그렇다…. 그런 이유로 나는 제인과 어딘가로 떠나는 걸 좋아한다. 우리는 수없이 많은 화제로 이야기를 나누다가 문득 해가 졌다는 걸 깨닫는다. 그리고 그때쯤엔 이미 모든 게 촬영되어 카메라 안에 담겨 있는 것이다.

나는 그녀가 어디에서나 어떤 순간에나 완벽한 포즈를 취한다는 걸 알고 있지만, 그래도 내가 카메라를 들고 있다는 걸 그녀가 잊어버리는 순간이 가장 좋다.

포트폴리오
포즈를 취한 사진, 우연히 찍은 사진

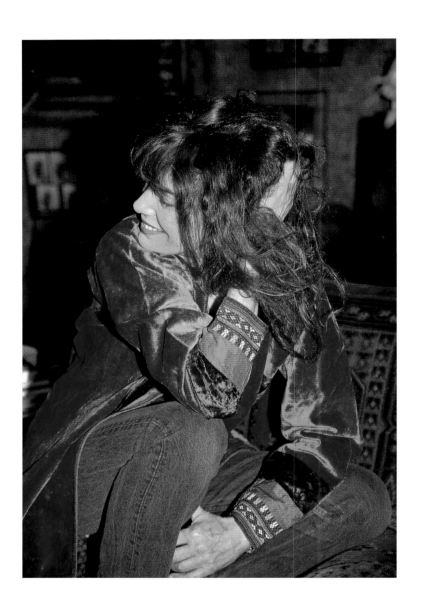

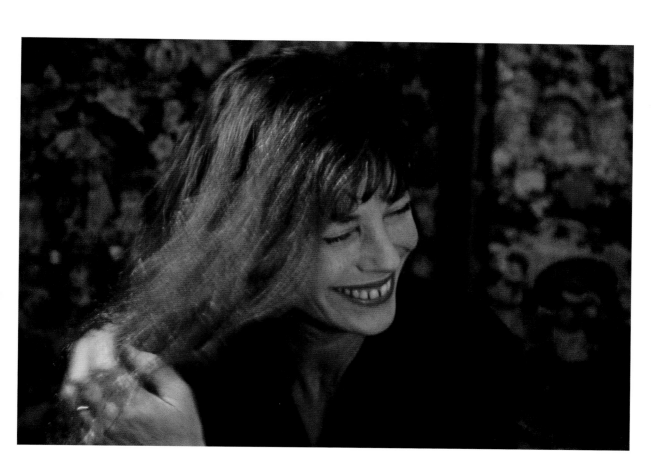

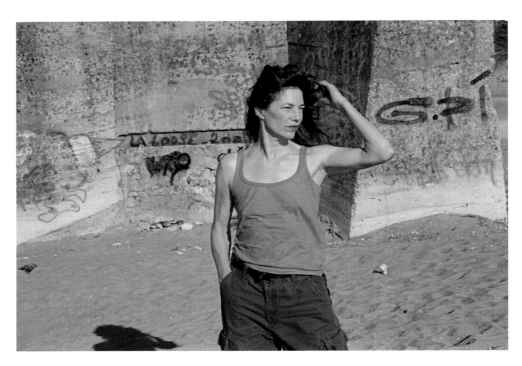

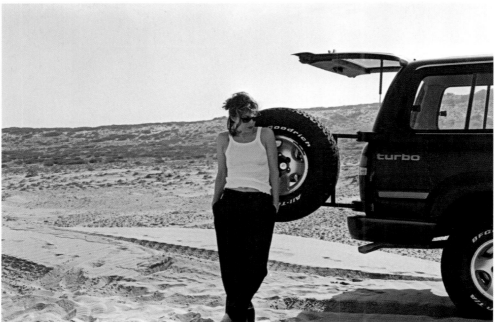

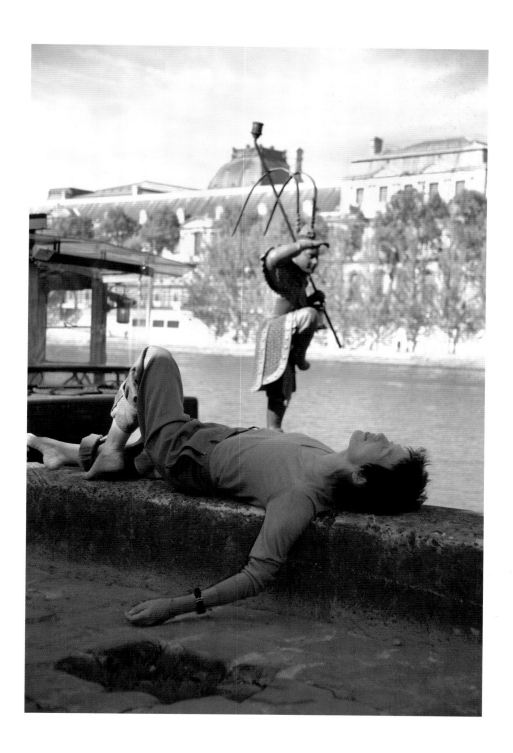

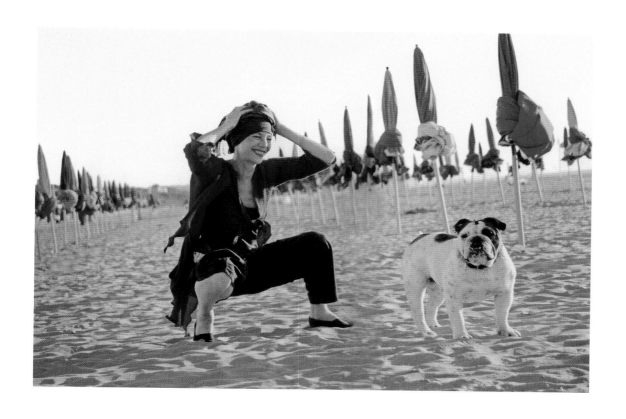

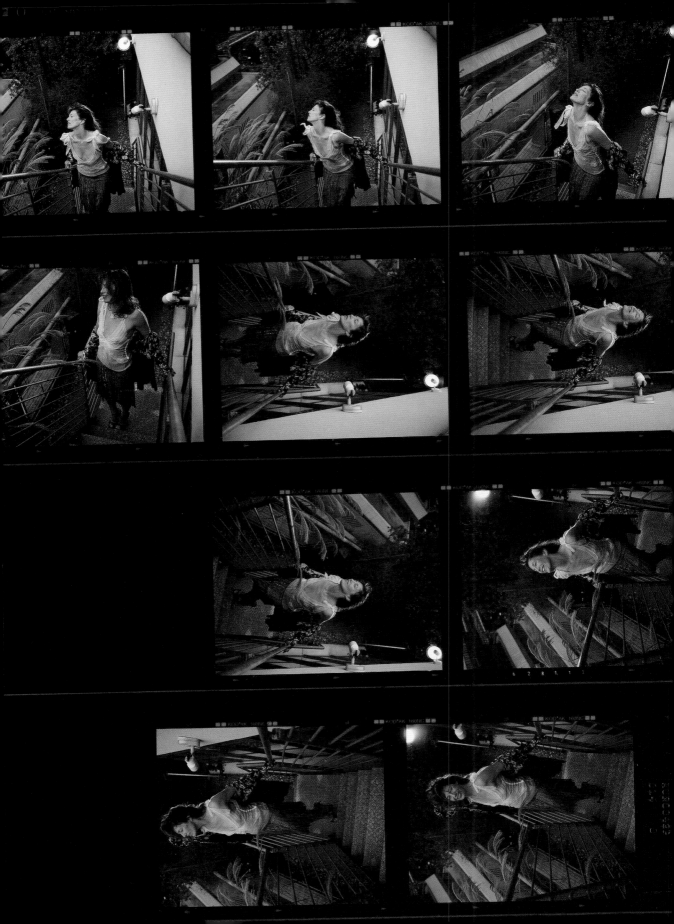

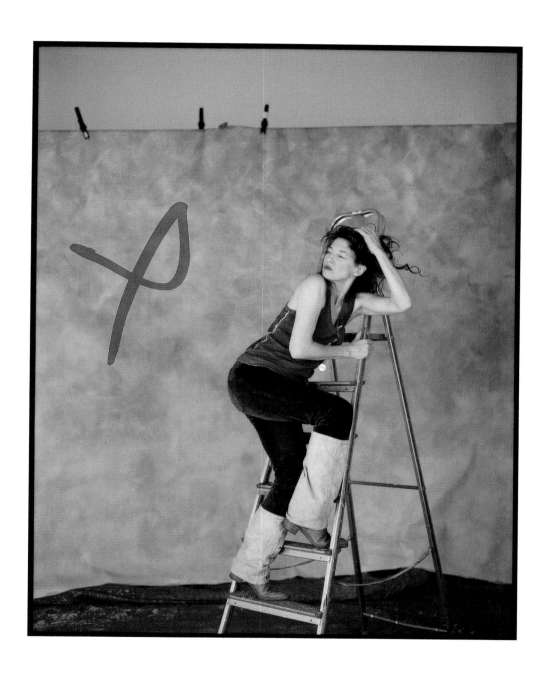

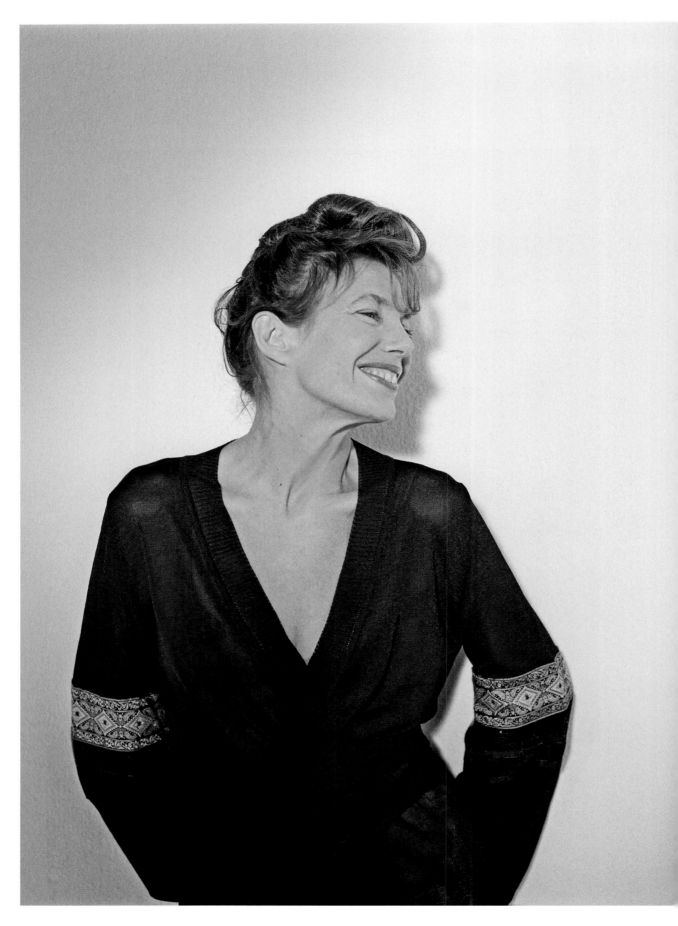

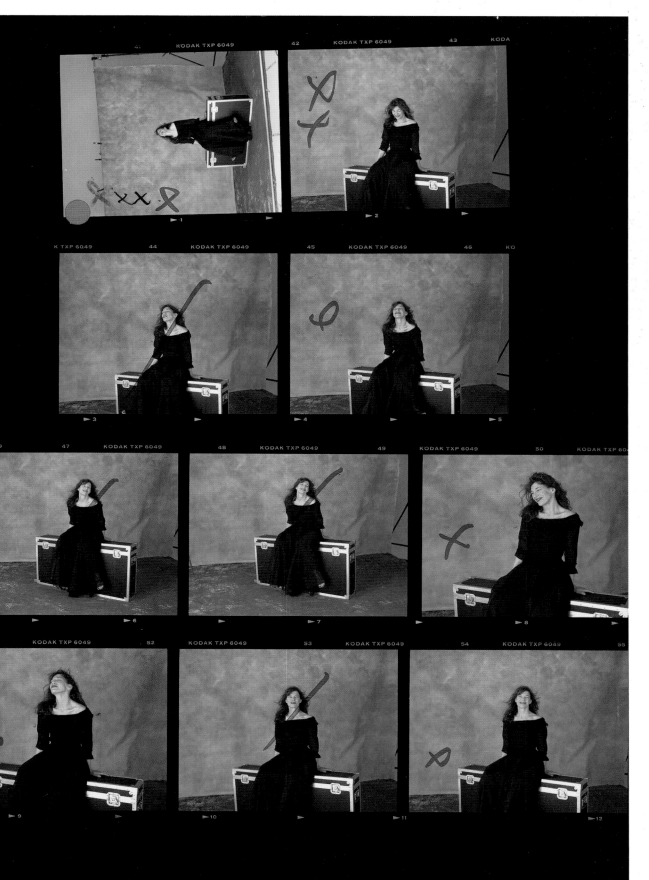

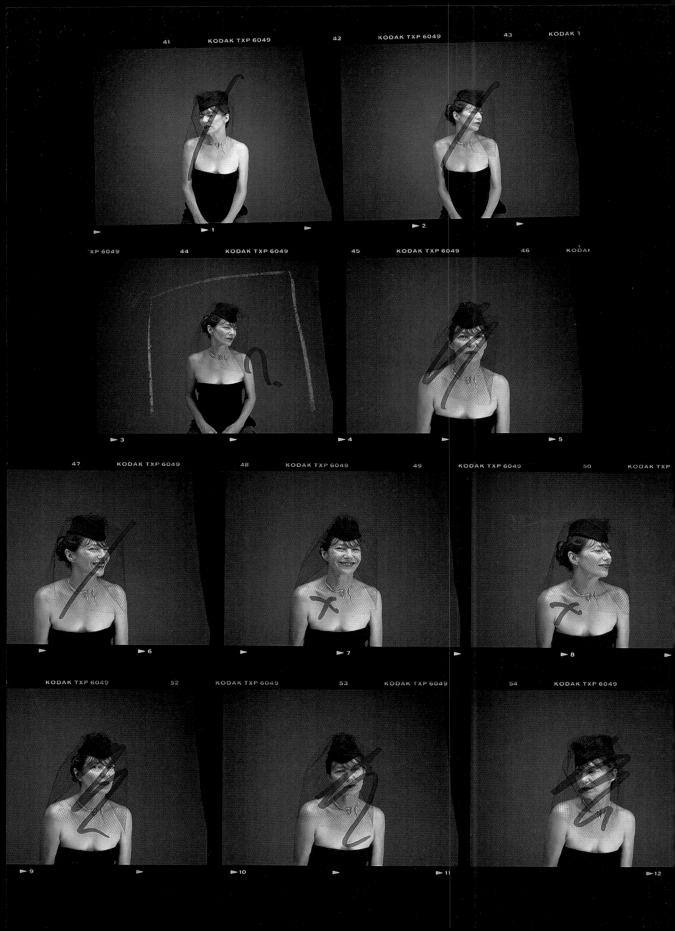

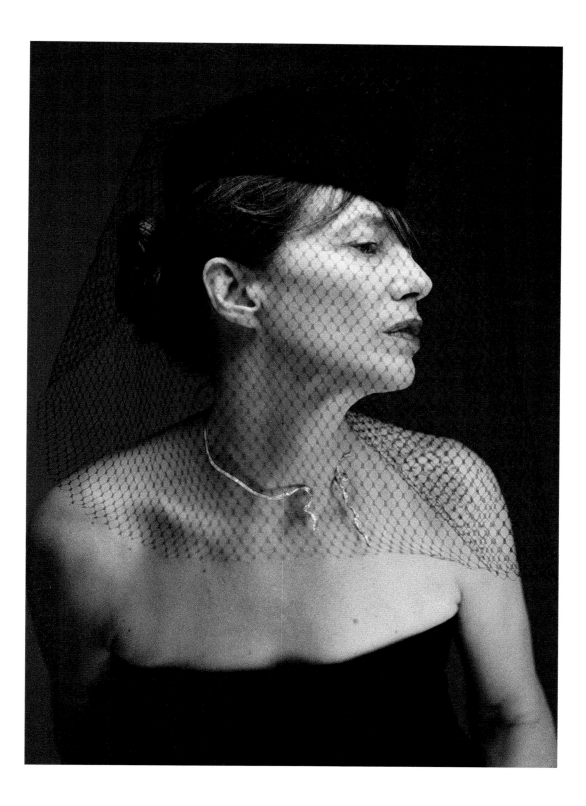

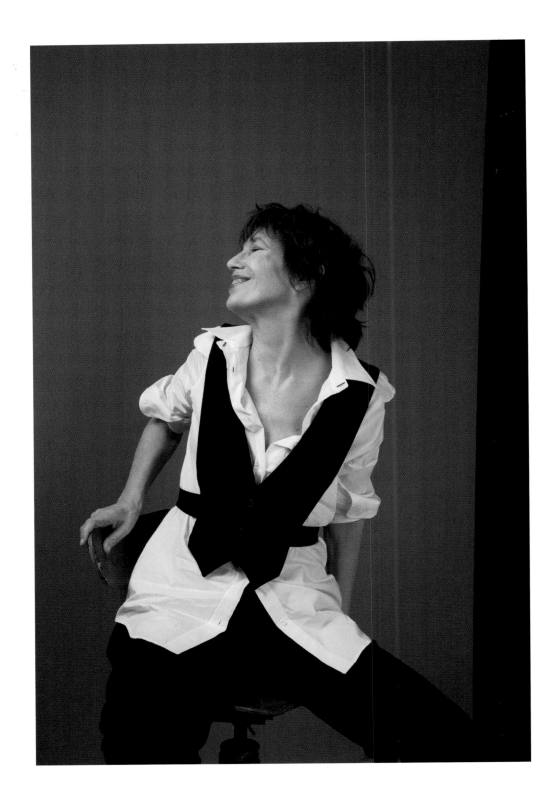

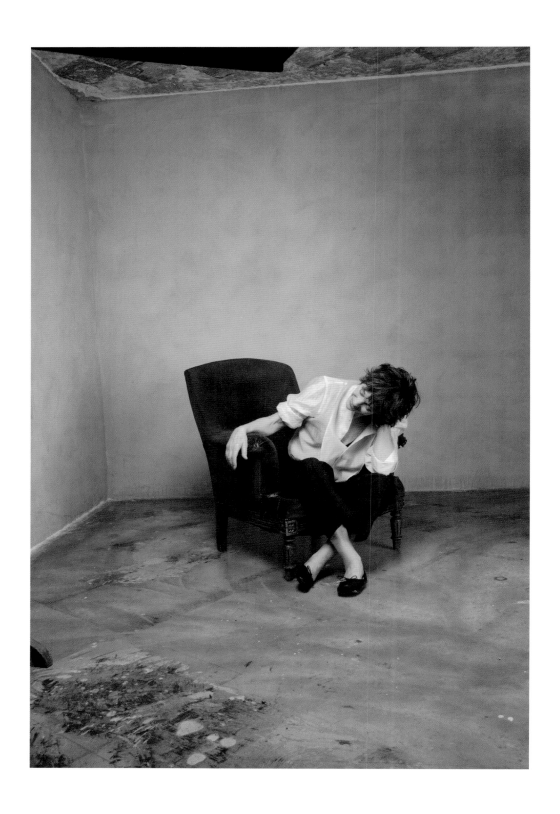

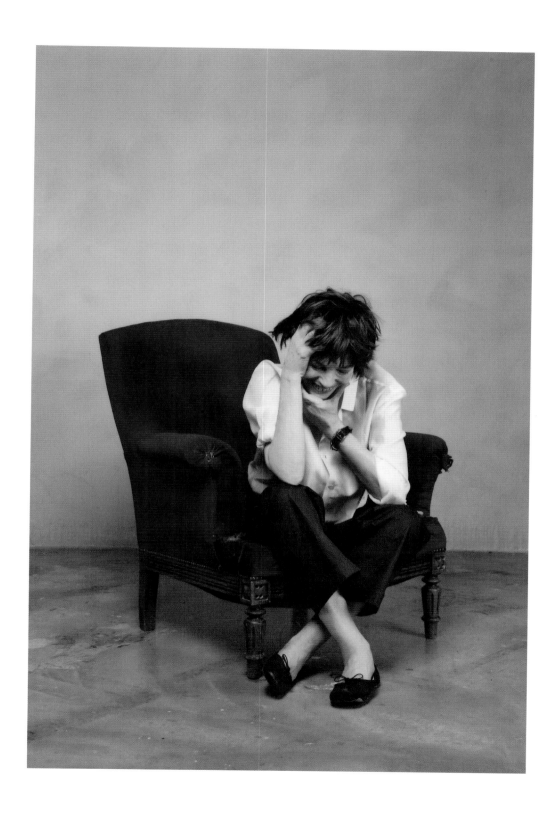

이그만 산 비포장도로를 장갑차가 흔들거리며 통과하는 동안, 제인은 장갑차 지붕에 달린 손잡이를 꽉 잡고 있었다. 그녀의 눈은 청회색이었고, 적갈색 섞인 금발 머리칼이 바람에 흩날리고 있었다. 1995년 7월, 포위당한 사라예보로 가는 길에서 본 모습이었다. "우리는 탱크에서 알게 되었죠"라는 제인의 말은 여자들이 하는 과장 섞인 소리가 아니다.

올리비에 롤랭

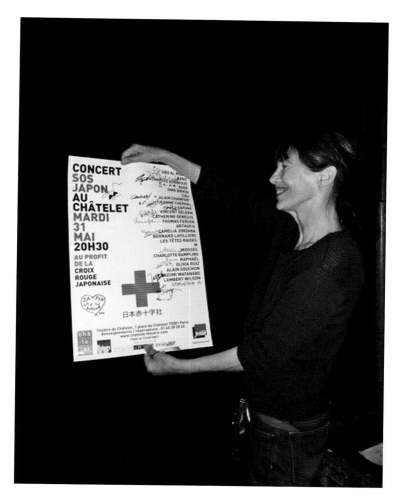

제인 B.

사회참여 활동

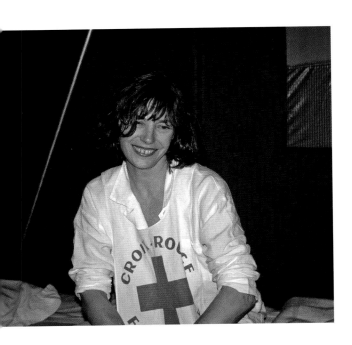

가브리엘 크로포드 : 너에 대해, 네 신념과 열정에 대해 가장 잘 전달할 사람이 있다면 그건 나야. 그러한 신념과 열정을 바탕으로 너는 대중이 세상에 존재하는 불평등에 주목하게 만들었어. 네 이름을 이용하는 방식으로 말이야. 너는 잘 알고 있었거든(누구나 그렇듯이), 너와 함께 네 옆에서 투쟁하면 주목을 받고 원하는 걸 얻어낼 가능성이 높아진다는 걸 말이지. 그래서 체첸공화국 아이들을 지원하기 위해 파리와 런던에서 자선 발레 공연을 조직하고, 아이티섬을 위해 암소를 구입하고, 에이즈 퇴치를 위해 활동하고, 국제엠네스티 활동 그리고 장애인들의 인권을 위해 나서는 일들을 했어.

그리고 마수드 장군 지지 모금을 위해 〈트로이 여인〉을 공연했고…. 그중에서도 가장 비중을 둔 건 아웅산 수지 여사를 위한 지속적인 지원과 투쟁이었어. 그녀의 가택구금이 해제되어 파리에서 축하 행사가 있었던 바로 그날 네가 폐감염으로 인해 입원해야 했던 건 너무 안타까운 일이었어. 너는 병원을 빠져나가 개인적으로 여사에게 다정한 인사를 전하러 갔지!

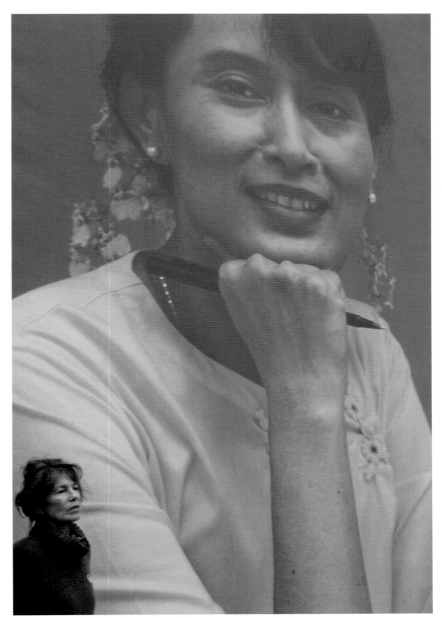

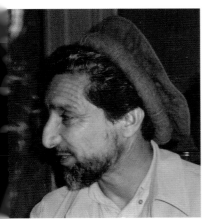

제인 버킨 : 이 사진은 시청에서 열린 '아웅산 수지를 위한 밤' 행사 때 찍은 거야. 세상에 내가 얼마나 책임감을 느꼈는지 넌 상상도 못 할 거야…. 그렇게 많은 사람들이 그곳을 찾을 거라고는 상상도 못 했거든. 그동안 10년간 열린 수많은 집회들은 대부분 참석률이 높지 않았으니까. 그런데 군사정권이 그녀를 풀어줄 것인지 계속 감금해둘 것인지 알 수 없는 상태로 그 자리에서 몇 시간을 기다렸던 거야…. 카트린 드뇌브·샬롯 램플링·미셸 피콜리 그리고 성실한 지지자들, 초들을 옆으로 건네주던 마리옹 코티아르·미셸 푸르니에 그리고 언제나 자리를 지키던 네가 있었어!

Un chauffeur de taxi me dit un jour :
"Gainsbourg, il et drogué ?"
Je lui répondis : "Non. Pas du tout.
Pire. Il est drogué de vie et d'intelligence".
Serge en rit encore.

Michel Piccoli

한번은 택시기사가 내게 물었다.
"세르주 갱스부르, 그 사람 약쟁이요?"
나는 그에게 대답했다. "아뇨, 절대 아닙니다. 더 나쁜 거죠.
그는 인생과 재능에 취했어요."
세르주는 그 말을 듣고 웃었다.

미셸 피콜리

세르주 갱스부르는 상상을 초월하는 문장들 속을 헤매며,
다른 의미들을 지닌 중요한 말들을 찾아다녔고
세련된 세계와 퇴폐적인 세계를 오고가며 음악과 어린 시절을 찾아다녔다.
그것은 세상의 추악한 면을 비틀어 보여주던
위스망스와 보들레르의 위대함에 버금가는 것이다.
알랭 수송

Serge Gainsbourg a cherché dans les
phrases à tiroir, les mots clefs les
double sens, dans le Précieux et dans
le Sordide, la musique et l'adolescence,
à calmer la grande douleur de
Huysmans et de Baudelaire.

Alain Souchon

런던 왕립자유병원

가브리엘 크로포드 : 런던 사보이극장에서 세르주를 기념하는 콘서트를 열자는 아이디어를 내가 내놓았지. 런던 왕립자유병원에는 세르주의 지원에 감사를 표하는 현판이 아직 걸려 있기도 했으니까. 콘서트 뒤에는 훌륭한 저녁식사와 마거릿 대처와 함께하는 시간까지 구성했고, 이를 위해 우리는 막대한 비용이 드는 결장암 치료 기기를 구매했어. 그리고 가까운 벗인 더크 보가드 경에게 추천서를 부탁했어. 그가 금요일에 내게 전화를 주었고 우리는 런던 콘서트 계획을 구체화할 수 있었어. 내가 더크 경과 함께 있는 자리에서 그는 바로 편지를 써주었어. 그는 편지를 끝맺으며 이렇게 말했어. "금요일에 그들이 이 편지에서 말한 바를 제대로 들어주길 바라네." 나는 그 말에 굉장히 감동해서 자리를 떠났지. 그의 편지는 다 맞춘 퍼즐처럼, 우리 책에 더할 나위 없이 훌륭하게 맞아떨어졌어.

제인 버킨 : 나는 우리의 대담함에 얼이 빠질 정도였어! 프랑수아 미테랑 전 대통령·자크 시라크 전 대통령·자크 랑 장관에게 요청을 하다니…. 무엇보다도 프랑스에서 세르주가 감탄과 사랑을 받은 존재라는 걸 증명할 필요가 있었어. 영국인들을 납득시키기 위해서, 수많은 사람들의 추천이 필요했지! 증명을 위한 것이니 아무 이름이나 말할 수 없었어…. 투르 가에 속속 팩스가 도착하는 걸 지켜보는 일은 굉장히 감동적이었어! 브리지트 바르도·카트린 드뇌브·프랑수아즈 아르디·미셸 피콜리·알랭 수송·지지·장 뤽 고다르 그리고 모든 정치인들…. 그리고 나서 우리는 명품 브랜드의 '광고' 지원을 받으려고 발 벗고 뛰어다녔지. 세르주를 위해 이름을 빌려준 믿기 어려울 만큼 많은 사람들의 이름을 인쇄하기 위해서…. 에르메스·디오르·에어프랑스, 모두 즉시 수락했어…. 하지만 나에게 장미꽃을 보냈던 유명한 향수회사 기억나? 굉장히 매혹적이었지! 우리는 모든 걸 대담하게 추진했어. 세르주와 런던 왕립자유병원을 위한 행사였고, 결장암은 '검사'를 받는 것이 창피스럽다는 이유때문에 영국에서 막대한 인명을 죽음으로 내몰고 있었으니까….

Serge Gainsbourg : ciseleur enchanteur des mots
et des mélodies, magicien romantique de l'insolence
tendres, poète fulgurant des passions de ce siècle.
Nous l'aimons d'une amitié qui ne finira pas.

Jack Lang

세르주 갱스부르: 언어와 멜로디를 세공하는 조탁가.
오만하지만 낭만적인 마술사. 우리 시대에 대한 열정으로 가득했던 빛나는 시인.
아낌없는 마음에서 우러나온 애정을 보냅니다.
자크 랑

프랑스에서 세르주 갱스부르와 제인 버킨은 존경과 사랑을 한 몸에 받은 커플이었습니다. 마치 프레드 아스테어
와 진저 로저스(두 사람은 열 편의 뮤지컬 영화에서 호흡을 맞춘 완벽한 커플이었다—옮긴이) 같았다고나 할까요.
물론 두 사람은 같이 댄스를 추지는 않았습니다만. 세르주 갱스부르가 세상을 떠났을 때 프랑스에서는 애도의 행
렬이 줄을 이었으며, 제인은 완전히 나락으로 떨어졌습니다. 기적에 가까운 사랑을 받던 환상적인 커플이 잔인하
게 갈기갈기 찢겨버린 것입니다. 그러나 제인은 점차 기운을 되찾았고, 그를 추모하고 기리기 위해 자신의 자리로
돌아왔습니다. 무대 중앙에서 핀-스포트라이트만 받고서 말이죠.
제인은 프랑스에서 완벽한 숭배의 대상이며, 그녀와 함께 일한다는 것은(내가 그런 기회가 있었다는 건 특권이었
다고 할 수 있겠습니다만) 믿기 어려운 행운이라고 할 수 있습니다. 그녀가 거리에 나와 어느 가게에 들어가고 어
떤 카페에 앉아 있는지, 어디에 가든 무엇을 하든지, 그녀는 격렬한 바보들 무리가 아닌 사랑하는 팬들에게 둘러싸
이는데, 그들은 그녀를 너무 소중히 여긴 나머지 그녀에게 손을 대는 것조차 불경스럽게 여길 정도입니다. 이 런던
이라는 도시에서, 본질적으로 매우 영국적인 사람이 어떻게 이처럼 반항적인 프랑스인이 될 수 있는지 설명하기
란 어려운 일입니다. 그리고 제인이 자신을 초청한 프랑스에서 흡사 문화유산처럼 가치 있게 받아들여지는 이유
를 설명하기란 정말 힘든 일입니다. 제인은 우리나라를 대표하는 놀라운 대사의 역할을 해내고 있으며, 언제나처
럼 친절하고 관대하며 지나칠 정도로 겸손할 뿐만 아니라 두려워지지도 않습니다. 그녀가 가진 능력을 분명 상상
도 못 하실 것입니다.

더크 보가드

Goodness —
that man Sam Thy like them,
J'cant spell — & you can hack him
to bits —
Love, in haste,

147

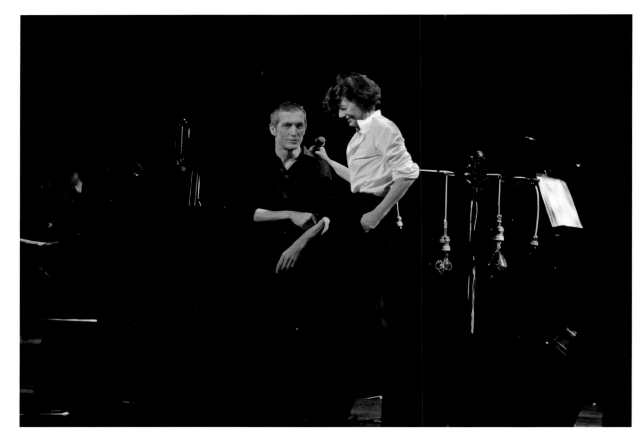

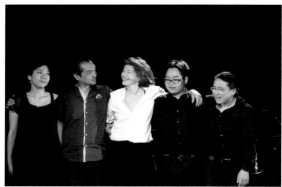

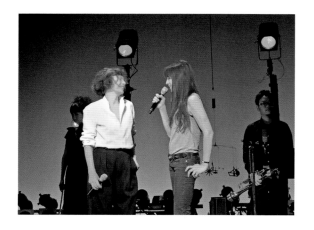

갱스부르 비아 재팬Gainsbourg via Japan

가브리엘 크로포드 : 샤틀레에서 쓰나미 피해자를 위한 대규모 자선 공연이 열린 첫날밤이었어. '갱스부르 비아 재팬'이라는 제목의 공연 이었지. 끔찍한 쓰나미가 휩쓸고 간 직후 일본을 다녀온 네가 그때 이 세계적인 투어를 기획하게 되리라고 누가 상상이나 했겠어. 일본 인들은 원전 사고와 쓰나미 이후에 도쿄에 온 아티스트는 네가 유일 하다며, 여러 방사능 오염 지역을 다녀갔기 때문에 결과적으로 방사 능에 노출되었을 거라고들 해. 물론 네가 일본행을 결정하는 데 그게 하나의 이유가 되긴 했지!

제인 버킨 : 모든 아티스들들이 나의 요청을 수락해주었어. 베르나르 셰레즈는 두 시간 동안 프랑스 앵테르 방송에 직접 나와 말했고, 서 로 연대했던 잊을 수 없는 밤이었지, 그리고 드뇌브와 램플링 외에도 많은 가수들이 있었고, 즉시 그 공연 표가 '매진'되는 믿을 수 없는 기 적이 일어났어.

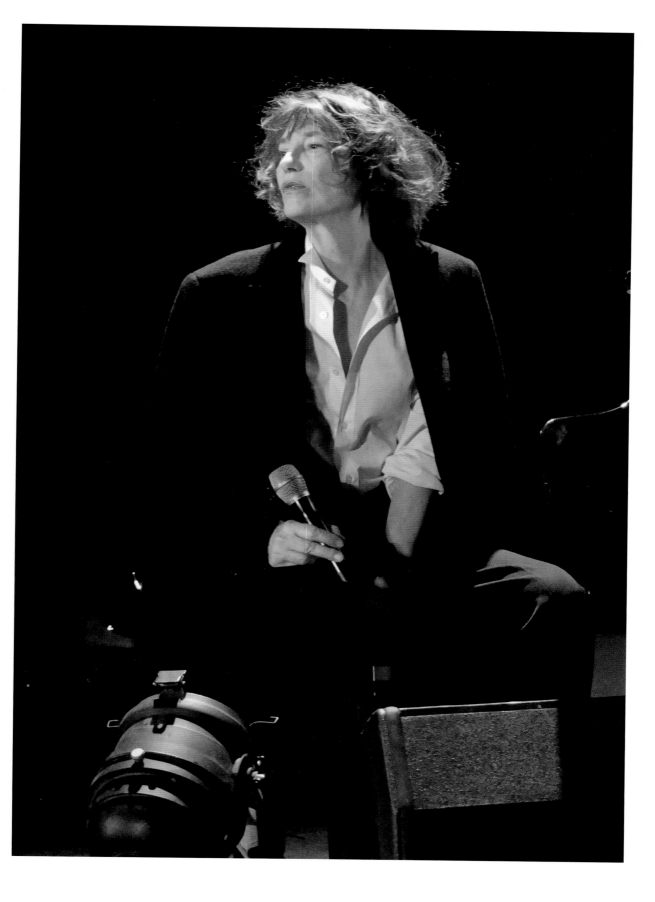

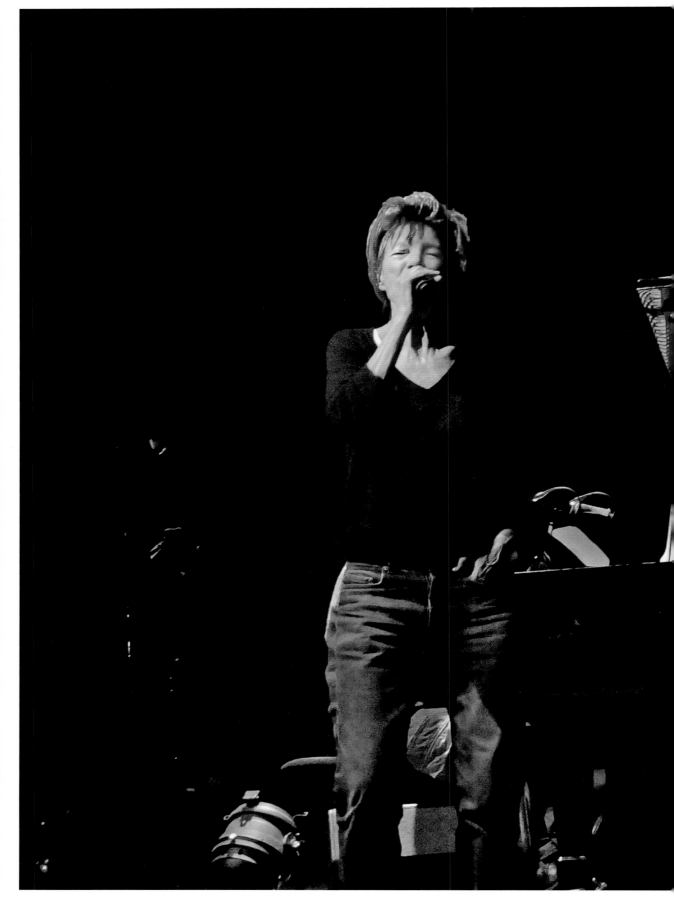

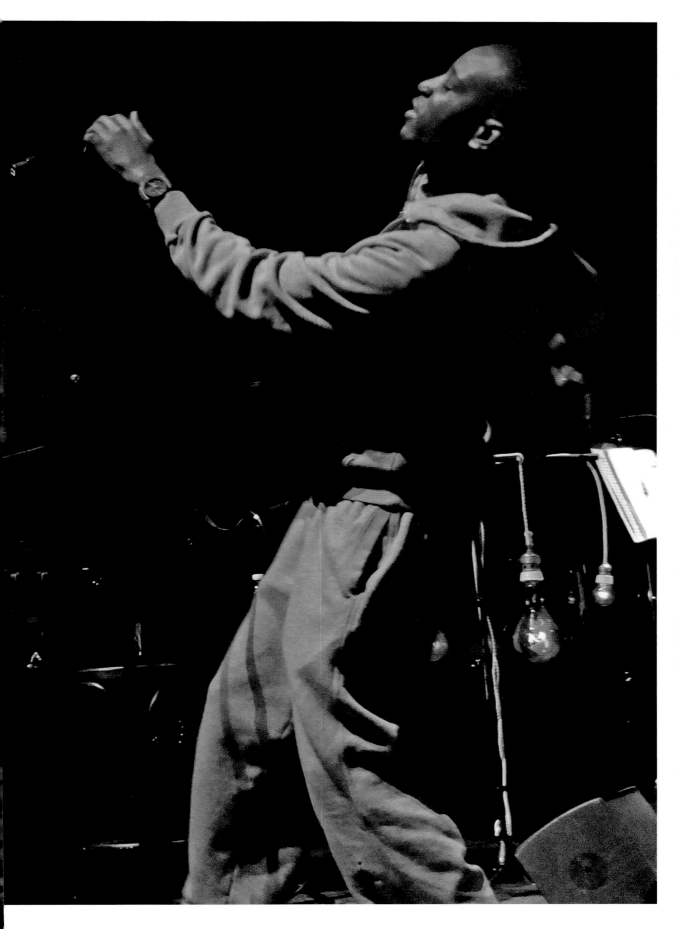

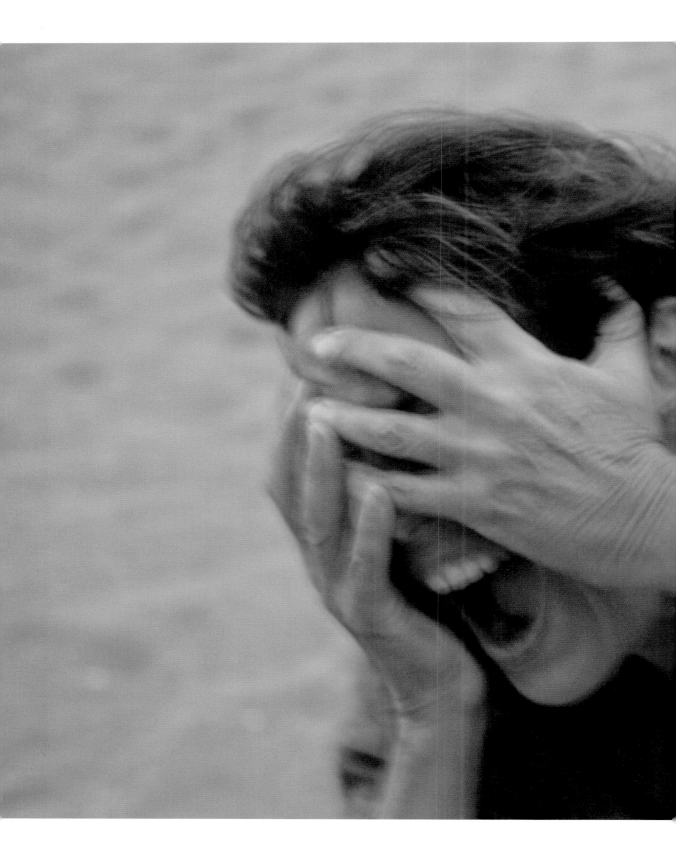

가브리엘 크로포드 : 우리는 라 볼의 스파에서 휴식을 취하고 있었다. 그날 하루만은 아낌없이 먹고 마시는, 일년에 한 번 갖는 행사이기에. 제인의 개 도라(여자에겐 최고의 동성친구)는 해가 지기 전에 물속에 들어갔고 우리는 황량한 해변가를 오래오래 산책했다. 그때 제인의 에이전트에게 급하게 연락이 왔다. 5분 안에(언제나 그렇듯 급박하게) 사진 한 장이 필요하다며. 우리는 해변으로 돌아왔다. 땅거미가 지고 있었고, 나는 바닷가에 놓인 구조대원용 사다리로 올라가 몸을 딱 붙인 채 제인에게 말했어.

"열까지 셀게." 제인은 정말 놀라운 모습을 연출했다. 그녀는 소리를 질렀고 손으로 눈을 가렸다. 다섯 컷을 찍었지만 처음 찍은 사진이 가장 좋았다.

통베 데 뉘

(Tombée des nues, 발가벗은 채로 떨어진 여자-옮긴이)

1990

하늘로부터 떨어진 여자
나는 벌거벗은 채로 떨어졌지
무지개를 건너
나는 순진한 처녀이고 싶었지
현실을 잊어버린 채

나는 태양을 마주하고
밝게 빛나는 미녀들과
벌거벗은 천사들을 보았지
천사 가브리엘
내가 터무니없는 꿈을 꾸어도
너는 나를 참아줄 수 있겠니

인공적인
잃어버린 천국들이
잠을 허락해주네
언제나 나는
본질에 묶여 있다
훨씬 힘든 건 깨어나는 것인데

하늘로부터 떨어진 여자
나는 벌거벗은 채로 떨어졌지
무지개를 건너
나는 순진한 처녀이고 싶었지
현실을 잊어버린 채

나는 태양을 마주하고
밝게 빛나는 미녀들과
벌거벗은 천사들을 보았지
천사 가브리엘
내가 터무니없는 꿈을 꾸어도
너는 나를 참아줄 수 있겠니

인공적인
잃어버린 천국들이
잠을 허락해주네
언제나 나는
본질에 묶여 있다
훨씬 힘든 건 깨어나는 것인데

작사 작곡 세르주 갱스부르
©1990, 멜로디 넬슨 퍼블리싱

154

에르 드 리앵

('넌지시'라는 의미. 여기서는 향수 이름으로 쓰임 – 옮긴이)

l'air de rien
by Jane Birkin

가브리엘 크로포드 : 내 별명인 '천사 가브리엘'은 '통베 데 뉘'라는 노래에서 나왔다. 갱스부르가 만든 곡인데 제인은 그걸 바타클랑에서 불렀다. 자신을 천사라고 부르는 게 어디 쉬운 일일까! 사람들이 늘 나를 놀려먹지만 알아두는 게 좋을 것이! 이 천사는 매일 '다섯 가지'를 먹는다는 걸. 커피·크루아상·담배·보드카 약간 그리고 잠들기 위한 수면제 반 알.
자, 그러니까 진짜 천사가 아니란 말이다….
그리고 '에르 드 리앵'이라는 이름의 향수를 뿌린다. 제인이 밀러 해리스를 위해 만든 향수이다. 제인 자신의 어린 시절의 향들을 떠올려 만들었고 향수병에 직접 그림도 그렸다.

제인 버킨 : 나는 그저 상상으로 근사한 그림을 그릴 줄 몰라. 하지만 아기천사와 나무 요정들은 쉽게 그릴 수 있었는데 어린 시절 읽은 동화에 나온 그림들이 떠올랐기 때문이야. 가브리엘 너희 마을에 성탄절마다 와서 노래를 불러준 영국 성가대가 그려진 포스터를 보고 그걸 그렸어. 나 자신만의 이야기를 그려낼 수 있었다면 더 좋았겠지만… 언젠가는 그럴 수 있겠지! 우리가 백화점 엘리베이터를 같이 탔을 때 여자들의 옷에서 전투를 벌이듯 풍기는 질식할 것 같은 끔찍한 향수 냄새 있잖아. 그런 향수들과는 결코 비슷하지 않은 향수를 만들고 싶었어! 아버지의 파이프 담배향이나 어린 시절의 포프리 향기나, 남동생의 머리칼 내음, 용연향과 머스크향 그리고 이스탄불 시장의 기억을 떠올리게 하는 향수였으면 하고 바랐지. 무척 고심했고 준비 과정이 복잡했지만 어느 정도 성공한 것 같아! '우드랜드 크레아튀르'라는 회사가 이 '안티 향수' 제작에 참여했고… 무스와 종이 형태로… 소년들이나 소녀들이 쓰기 좋게 만들었어….

다이아나 로스

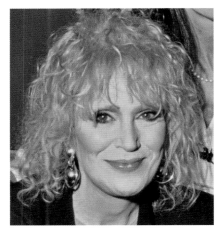

더스티 스프링필드

세르주 갱스부르

블론디

또 다른 이야기

제인의 사진 외에 열 장의 이미지들로 내 작업을 소개해달라는 제안을 듣고서 나는 음악이라는 주제를 택했다. 하나같이 자연스러운 장면을 순간적으로 포착한 사진들이었다. 나는 같이 휴가를 보내기에 좋은 여자친구는 아니다. 다른 사람들을 배려하거나 생각하기보다는 촬영을 위해 그늘과 빛이 있는 곳을 찾아 사라지기 때문이다. 사진은 끊임없이 자기 자신의 확신을 강화시켜야 하는 탐욕적인 열정의 산물이다. 물론 유명인의 얼굴을 찍는 순간만큼이나 새벽에 이슬 맺힌 나무를 찍는 순간에 행복을 느낀다. 그러나 디지털이 보편화된 오늘날에는 다른 사람과의 협업에 의존하기도 한다. 나는 집중한 나머지 필름이 떨어진 줄도 모르고 36번이나 셔터를 누른 적이 있다. 전혀 다른 곳을 보고 있을 때 우연히 찍힌 걸 밀착인화했다가 예기치 않게 좋은 사진이 나와서 기뻐한 적도 있다.

이 책은 물론 '제인으로부터' 나오게 되었다. 근사한 여성, 그리고 내 카메라가 무한대로 머물 수밖에 없었던 사랑하는 친구에 대한 기록으로 읽었으면 좋겠다. 천부적으로 수천 가지의 앵글을 완벽하게 만들어내는 얼굴과, 지난 45년간 패션에 자연스러운 오마주를 보내온 육체와, 이 책에 실린 사진들 이면에 밴 인생에 대한 사랑을 담고 싶었다.

존 레논

에릭 클랩튼

브라이언 메이

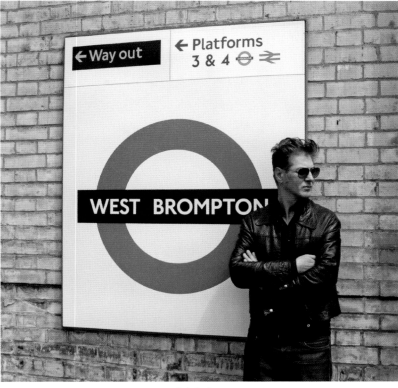

에티엔 다호

감사의 말

우선, 자연스러운 빛의 아름다움과 빛이 만들어내는 모든 신비와
그림자의 가치를 가르쳐준 우리 부모님께 감사드린다.

너무나도 소중한 우리 아이들, 엠마와 뤼시·샘과 해리.
그애들은 내게 자기 일을 가진 어머니가 누릴 수 있는 것보다
훨씬 더 큰 자유를 선사해주었다.

나의 두 번째 가족이나 마찬가지인, 제인의 아이들.

올리비에 글뤼즈만, 당신이 없는 걸 상상할 수 있을까….

그리고 이 책에 품격을 더해준 올리비에 롤랭!

늘 함께해준 베르티 스칼리…

창작의 대가인 필리프 레리숌

나의 성실한 번역가인 필리프 드 그로수브르

마음을 담아 내 변호사인 다프네 쥐스테르에게.

안 마리 부에·존 래틀·아르노 블랭·브리지트 소세·다비드 발라-뒤리,
당황스럽고 공포에 질린 순간에 늘 자리를 지켜주었던 당신들.

나와 작업하며 무한한 인내를 보여준 라 마르티니에르 출판사의
발레리와 이자벨, 유연하게 일을 처리해준 안 세로이.

그리고 인생의 매 순간에
감사드린다.

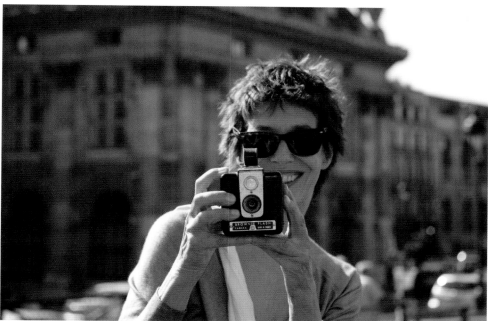

제인 버킨 약력

- 1946년: 런던 출생. 어머니 주디 캠벨은 배우, 아버지 데이비드 버킨은 영국해군 소령이었음.
- 1964년: 열여덟 살 되던 해, 연극 〈카빙 어 스태추 드 그레엄 그린Carving a statue de Graham Green〉 출연.
- 1965년: 작곡가 존 베리의 코미디 뮤지컬 〈패션 플라워 호텔Passion Flower Hotel〉 출연. 얼마 후 존 베리와 결혼.
- 1966년: 미켈란젤로 안토니오니 감독의 영화 〈욕망blow-up〉에 출연해 두각을 나타냄.
- 1967년: 딸 케이트 베리가 태어남.
- 1969년: 피에르 그랭블라 감독의 〈슬로건Slogan〉이라는 영화에서 제인은 세르주 갱스부르를 처음 만났고, 둘의 신비로운 관계가 시작됨. 두 사람은 세르주의 노래 '주 템 무아 농 플뤼Je t'aime... moi non plus'를 같이 녹음함.
- 1971년: 세르주와의 사이에서 딸 샤를로트 갱스부르가 태어남.
- 1973년: 제인의 첫 번째 솔로 앨범인 〈디 두 다Di Doo Dah〉 발매. 자크 루피오 감독의 〈세트 모르 쉬르 오르도낭스Sept morts sur ordonnance〉 출연.
- 1975년: '주 템… 무아 농 플뤼'가 영화로 만들어짐.
- 1978년: 음반 〈엑스팬 데 식스티즈Ex-fan des sities〉 발매. 제인의 매력이 팬들을 사로잡음.
- 1981년: 세르주 갱스부르와 결별. 영화감독인 자크 두와용과 동거를 시작했고 이후 연기 활동에 더 매진.
- 1982년: 딸 루 두와용이 태어남. 제인의 앨범이 백만 장 이상 팔려 골든디스크에 오름.
- 1985년: 처음으로 연극 무대에 오름. 낭테르의 아망디에 극장에서 공연된 〈거짓된 시녀〉, 파트리스 셰로 연출.
- 1987년: 예술감독 필리프 레리숌이 연출한 바타클랑 공연에 선 제인은 '세르주가 놀랄 만큼' 탁월한 무대를 선보임. 이 공연이 성공을 거둠. 이후 자크 두와용 감독의 〈코메디!Comédie〉에서 알랭 수숑의 상대역으로 열연.
- 1990년: 갱스부르가 제인을 위해 만든 새 앨범 〈아무르 데 펭트Amours des feinte〉 발표. 이 앨범이 세르주의 마지막 앨범이 됨. 1991년 3월 2일에 세르주 갱스부르가 사망했고 며칠 후 아버지 데이비드 버킨까지 잇따라 사망하면서 제인은 절망에 빠짐.
- 1992년: 가족과 지인의 지원 덕분에 라로셸에서 열린 프랑스음악축제를 마지막으로 투어를 무사히 마침. 이후에 마이크를 내려놓음. 자신에게 소중한 가족을 돌보는 일과 인권 활동에 매진. 국제앰네스티를 위해 자선공연을 하고, 에이즈 퇴치를 위해 단편영화를 제작했으며, 파리-사라예보 협력을 위해 한창 내전중인 사라예보로 감. 그곳에서 작가 올리비에 롤랭을 만나게 됨.
- 1996년: 유고슬라비아 뮤지션인 고란 브레고비치, 세네갈 타악기연주자인 두두 디아예 로즈 같은 다양한 아티스트들이 젊은 시절의 갱스부르의 레퍼토리 15곡을 새롭게 편곡한 〈베르지옹 제인Version Jane〉 발매.

- 1998년: 음반 〈아 라 레제르A la légère〉 발매. 이 음반에는 샹포르·수숑·불지·프랑수아즈 아르디·엠씨 솔라·라부안·다호·쟈지 등 뮤지션 열두 명의 곡이 실려 있음.
- 1999년: 아비뇽 페스티벌에서 〈아라베스크〉 공연을 처음 선보임. 하늘이 쏟아져 내리는 동양 풍의 정자 아래에서 제인은 세르주의 곡들을 알제리와 안달루시아 분위기, 유대풍과 집시풍이 섞인 느낌으로 소화해냄.
- 2003년: 프랑스·런던·스페인·이탈리아·독일·캐나다·뉴욕 그리고 아시아에서 〈아라베스크〉 공연을 선보임.
- 2004년: 듀엣 앨범인 〈랑데부Rendez-vous〉 발매. 프랑수아즈 아르디·브라이언 페리·에티엔 다호·브라이언 몰코·이오세크·베스 기븐스와 함께 듀엣곡 부름.
- 2006년: 1978년에 나온 〈엑스팬 데 식스티즈〉 이후로 가장 내밀한 분위기의 앨범 〈픽션 Fictions〉 발매. 닐 해넌·베스 기븐스·루퍼스 웨인라이트·아서 H·도미니크 A가 작곡한 오리지널곡들이 실림. 연극 무대로 돌아와 소포클레스 원작의 엘렉트라 역을 맡았으며 낭테르의 아방디에 극장과 프랑스 15개 도시들을 순회하며 공연.
- 2007년: 감독으로서 첫 장편영화 〈복스〉를 연출하고 배우로도 참여. 미셸 피콜리·제랄딘 채플린·모리스 베니슈·체키 카료·나타샤 레니에, 그리고 아역의 아델 에그자르코풀로스·루 두와용 출연. 칸 영화제 비경쟁 부문 공식 출품.
- 2008년: 4월까지 세계 투어를 하며 새로운 공연을 선보임. 11월에 나온 새 음반 〈앙팡 디베르 Enfant d'hiver〉에서 처음으로 작사 시도. 〈36 뷔 뒤 피크 생-루36 Vues du Pic Saint-Loup〉에서 자크 리베트 감독과 작업.
- 2009년: 사대륙에 걸쳐 다양한 나라에서 투어 공연을 함. 자크 리베트 감독의 영화가 베니스 국제영화제 경쟁 부문에 오름. 라이브앨범 〈제인 오 팔라스Jane au Palace〉 발매. 동시에 불법체류자 구제 활동, 버마의 아웅산 수지 여사 석방운동, 2010년 1월에 일어난 아이티섬의 지진으로 인한 피해자들을 위한 인권 활동에 매진. 작가이자 감독이며 배우인 와즈디 무아마드가 제인을 위해 쓴 연극 〈라 상티넬La Sentinelle〉 출연.
- 2011년: 쓰나미와 후쿠시마 원전사고가 발생하자 즉시 일본으로 달려가 일본 지원을 위한 콘서트 활동.
- 2011-2013년: 세르주 사망 20년을 기념하는 투어 〈제인이 세르주를 노래하다 비아 재팬Jane chante Serge via Japan〉을 기획. 일본에서 만난 누부유키 나카지마가 재즈풍으로 편곡한 노래들을 선보임.
- 2013년: 가을에 〈아라베스크〉 공연 재개.

가브리엘 크로포드 약력

- 1945년 출생. 발레리나의 꿈을 키웠으나 실패. 배우의 길도 마찬가지였음.

- 1967년: 할리우드의 영화 〈헬로 돌리!〉 촬영장에서 포토그래퍼 일을 시작함으로써 사진작가 데뷔.

 영국과 프랑스에서 수많은 영화와 TV프로그램의 스틸사진 촬영.

 볼쇼이발레단의 영국 투어 기간에 무대 사진 촬영.

 영국과 프랑스에서 다양한 공연 무대 사진과 음반 재킷 촬영.

- 2001년: 〈아라베스크〉 공연.
- 2003년: 〈제인 버킨-마더 오브 올 베이브스〉라는 다큐에서 제인 버킨과 작업.
- 2004년: 《가브리엘 프로포드가 본 제인 버킨》 출간, 플라마리옹 출판사.

 공공 드럭스토어 박람회 전시, 파리.
- 2006년: 아트 클럽 토버 스트리트 전시, 런던.
- 2006년: 이매지네이션 갤러리 전시, 런던.
- 2007년: 이클레뢰르 갤러리 전시, 도쿄.

옮긴이 **김미정**

이화여자대학교 불문학과와
이화여자대학교 통역번역대학원 한불번역학과를 졸업했다.
출판사에서 편집자로 일했으며, 현재는 번역가로 활동 중이다.
옮긴 책으로《파리의 심리학 카페》《라루스 청소년 미술사》
《잠자는 숲속의 공주를 찾아서》《하루에 한 권, 일러스트 세계명작 201》
《재혼의 심리학》《고양이가 사랑한 파리》등이 있다.

사진 판권

p.12~13: Clifford Jones©Daily Mail
p.14,15,18,19,20: D.R
p.16~17: Hy Money
그 외 전체: Gabrielle Crawford

제인 버킨

첫판 1쇄 펴낸날 2017년 2월 23일

지은이 제인 버킨·가브리엘 크로포드
옮긴이 김미정
펴낸이 박남희
디자인 엄혜리

펴낸곳 (주)뮤진트리
출판 등록 2007년 11월 28일 제318-2007-000130호
주소 서울시 마포구 토정로 135 (상수동) M빌딩
전화 (02)2676-7117 팩스 (02)2676-5261
전자우편 geist6@hanmail.net

© 뮤진트리, 2017

ISBN 979-11-6111-000-4 03600